V. +690.

à conserver

OEUVRE PIRANESI.

TYPE DU BEAU.

A PARIS,

Au Dépot général des Beaux-Arts, place du Palais du Tribunat;
Idem, Boulevart Montmartre, N°. 27.
DELANCE, Imprimeur, rue des Mathurins S. Jacques, hôtel Cluny;
Et les principales Maisons de Commerce de l'Europe.

ŒUVRE PIRANESI.

TYPE DU BEAU

SUR TOUTES LES PRODUCTIONS DU GÉNIE

DANS

LES ARTS, L'INDUSTRIE ET LE COMMERCE

DEPUIS LA FONDATION D'UNE VILLE

JUSQU'AU PLUS GRAND DÉVELOPPEMENT

DE SES FORCES TERRESTRES ET MARITIMES

DE SA MAGNIFICENCE, DE SON LUXE

PAR

Fr. PIRANESI, P.-M. GAULT de St. GERMAIN

CI-DEVANT PENSIONNAIRE DU ROI DE POLOGNE.

PARIS

DE L'IMPRIMERIE DE DELANCE.

1807.

ŒUVRE PIRANESI.

PRÉFACE.

Rassembler les rayons épars de l'instruction publique sur toutes les productions de l'invention et de l'industrie ; recueillir les lumières répandues à grands flots sur toute la surface de l'Europe, sont l'objet de cet ouvrage.

Les matériaux rares et précieux amassés depuis plus d'un siècle par les chevaliers Piranesi, suffiroient déjà pour poser les bases de cette grande entreprise ; mais les dépôts, les acquisitions et les découvertes dont s'augmentent et s'enrichissent chaque jour leurs établissemens, et que l'instruction, le goût et le commerce réclament, sont la garantie du développement des connoissances universelles qu'elle doit embrasser, ainsi que des moyens de son exécution.

Pour y répandre un plus grand intérêt, la gravure s'y trouve jointe au texte (*) ; c'est au concours de la Gravure et de l'Érudition que l'on doit l'avancement rapide vers toutes les connoissances humaines. L'Érudition rassemble les faits et les conjectures dispersés, et la Gravure achève de convaincre l'esprit et la raison. Les secours mutuels que se prêtent ces deux sciences, depuis la découverte de l'Imprimerie, n'ont jamais été si bien sentis que de nos jours.

On est fondé à penser que par une espèce de prodige qui tient de la gloire de ce siècle, les Beaux-Arts, que l'on voyoit autrefois ne fleurir que sous le rameau de l'olivier, semblent s'élancer d'un vol encore plus rapide vers la perfection au bruit des fanfares et des exploits guerriers.

(*) *N. B.* Les figures de cet ouvrage doivent être regardées comme des dessins et non comme des gravures : le trait en est arrêté simplement sur le *cuivre* pour conserver l'ensemble ; mais le *lavis* et le *coloris*, exécutés au pinceau avec goût, avec soin, par d'habiles Artistes, en font l'objet principal.

PRÉFACE.

Sous l'étendard de la force, devenus l'élément de l'honneur et de l'émulation, ils luttent également et d'un commun accord pour la prospérité de l'Empire.

C'est à l'utilité générale qu'ils s'appliquent maintenant; et bientôt, à l'aide de leurs procédés et de leur mécanisme dévoilé par les lumières de la discussion, ils se lieront sensiblement à toutes les branches du Commerce et de l'Industrie, comme ils se lient au calcul des Sciences exactes.

En généralisant donc l'intérêt qu'inspirent naturellement les productions de l'Architecture, de la Sculpture, de la Peinture et de la Gravure, nous ferons connoître que les sensations physiques et morales qui en naissent embrassent toutes les conceptions; qu'elles donnent des lois à la pensée; qu'elles forment des artistes et d'habiles ouvriers dans tous les genres : que l'art, qui fait parler et respirer toute espèce de matière, en exerçant son empire sur les manufactures, et en donnant aux objets qu'elles fabriquent des formes puisées sur le Type du Beau et du vrai, répand le bon goût dans toutes les classes de la Société.

Que ne doit-on pas attendre de la belle Manufacture de poterie dans le goût des vases étrusques, faisant partie des établissemens Piranesi? Que de préceptes sortiront d'une Calcographie offrant des modèles puisés dans les formes les plus pures et les plus parfaites de l'Antiquité? Connoître et bien préparer l'argile propre à faire des vaisseaux à l'usage du ménage; déterminer des formes motivées, élégantes, et correctes dans les contours et l'ensemble; décorer ces vaisseaux d'ornemens de bon goût; les désigner par une nomenclature instructive suivant l'ordre de l'histoire et de la mythologie; enfin les livrer au Public au prix courant des fabriques ordinaires, sont les services que se propose ce nouvel Établissement, qui rappellera la célébrité des anciens peuples, en ce genre.

La Poterie fut un art très-considéré dès la plus haute antiquité; elle étoit inséparable de la sculpture; l'ébauchoir et même le pinceau s'exerçoient tour-à-tour pour son embellissement. C'est à cette considération dont jouissoit la profession du potier, que l'on doit les beaux vases d'argile que l'on trouve partout où la terre a été habitée. Depuis que le luxe des métaux précieux a plongé dans la barbarie l'art du potier, on a négligé les mines précieuses d'argile, on a même perdu jusqu'au secret de la préparer à la manière des Anciens.

PRÉFACE.

Les débris de l'Antiquité sur cette intéressante branche du commerce, excitent depuis des siècles l'admiration ; mais renfermés dans les galeries et les cabinets des curieux, ils n'ont jamais été employés à des essais utiles. Les progrès et les entreprises dans ce nouveau genre d'émulation, semblent avoir été réservés au siècle des grandes révolutions dans le goût, et au génie d'un artiste initié depuis long-temps dans la plastique des Anciens.

Nous ferons connoître dans le cours de cet ouvrage les avantages que l'on doit retirer de ce nouvel établissement, sous les rapports du Commerce et des Arts.

Aucune des lumières qui rejaillissent du génie et de l'invention n'y sera négligée. Universel dans son ensemble littéraire, historique et mécanique, on y verra traité :

1º. Les époques de la nature, la théorie de la terre ; les anciens âges du monde, les productions et les richesses du sol, leur géographie et leur chronologie physique.

2º. L'histoire des Nations, les mœurs, les usages, les costumes des différens peuples ; leur religion, leur gouvernement ; leurs faits et prodiges, dans la politique, dans les armes, dans le goût, dans l'industrie, dans leurs relations continentales et maritimes, et enfin l'influence du climat et de la civilisation sur le génie.

3º. Moyens d'étendre le commerce par un intérêt assez général pour lier toutes les nations et les unir par des besoins réciproques qui étendent et multiplient les ressorts de l'émulation, qui facilitent l'exploitation des matières premières et l'écoulement des marchandises de toute espèce dans les quatre parties du monde.

4º. Mesures anciennes et modernes, la variété qu'elles ont éprouvée par l'effet des migrations et révolutions qui ont eu lieu dans tous les temps.

5º. Réflexions et recherches sur les découvertes anciennes et modernes et sur les matières qui ont été employées par les Anciens dans les Arts libéraux et les Arts industriels que le temps a fait perdre ou qui ont été négligés par les Modernes, tels que la fonte du bronze, le choix des marbres, les mines d'argile, les différentes manières de peindre et de graver depuis l'antiquité jusqu'à nous, et les instrumens des arts d'agrément et du besoin.

Tel est le plan de cet ouvrage. Sa vaste étendue répond à la grandeur

PREFACE.

et aux connoissances qu'exige un siècle environné de tant de circonstances heureuses pour sa gloire, et aux Établissemens Piranesi, qui réunissent toutes les relations commerciales dépendantes du goût et de l'émulation. Encouragé par les soins généreux du Souverain, qui s'étendent sur tout ce qui peut servir à répandre dans l'Europe les lumières du génie et le goût du beau, ils développent en grand toutes les sources de la communication la plus prompte et de la circulation la plus étendue.

Jean-Baptiste Piranesi, dirigé toute sa vie par de grandes vues, dont ses travaux immenses sont le fruit, en a, pour ainsi dire, jeté les premières bases. Il les puisa dans l'Antiquité, dans les monumens du siècle d'Auguste et d'Agrippa. Jaloux d'éterniser ce beau siècle qui dictera long-temps à l'univers les lois du goût et de la grandeur humaine, il l'a célébré avec l'enthousiasme et l'énergie du burin de l'histoire et de la gravure animé du génie des Beaux-Arts.

Secondé par les circonstances les plus favorables et par la fortune des Grands et des Souverains, il a immortalisé les richesses de l'Art et de la majesté romaine échappées à la dévastation du temps. Son Entreprise, qui doit fixer à jamais l'intérêt des hommes éclairés de toutes les Nations, et la plus grande qu'offre l'histoire de l'Art (*), se continue avec les mêmes moyens d'exécution par ses successeurs.

Héritiers de son génie et de ses riches matériaux, sous le siècle de NAPOLÉON, émule de celui d'Auguste, ils se montrent dans cette entreprise, ainsi que dans toutes celles qui y font suite, dignes d'une célébrité qui date de plus d'un siècle en Italie.

Avec la gravure, qui perpétue et immortalise tout, et sous l'apparence ferme, vigoureuse des effets brillans et pittoresques de la magnificence du décor, ils publient : de la peinture, ses chefs-d'œuvres sous les rapports his-

(*) Son Excellence M. de Champagny, Ministre de l'Intérieur, ayant honoré de son suffrage les belles entreprises des Piranesi, a adressé une circulaire à MM. les Préfets des Départemens de l'Empire Français, pour les inviter à enrichir la Bibliothéque centrale du Chef-Lieu du Département d'un exemplaire de leur Calcographie, qui est, selon l'expression dont M. Champagny a bien voulu honorer les auteurs, « une des plus grandes entreprises qu'offre l'histoire des Arts, et dont la publication ne peut qu'être utile à leurs progrès; les Artistes, continue S. Ex., trouveront dans ce traité de sages préceptes, d'excellens modèles: l'instruction publique même en peut tirer un avantage, puisque l'histoire des Arts se lie avec l'histoire des Peuples. Il seroit à désirer que la Calcographie fût connue de toutes les personnes qui se destinent à la culture des Arts. »

toriques,

PREFACE.

toriques, physiques et moraux : de la sculpture, ce que les Egyptiens, les Grecs, les Etrusques et les Romains ont créé de plus noble et de plus régulier sur les formes et l'expression de l'humanité : de l'Architecture, ce que le luxe et la magnificence peuvent édifier de plus grand, de plus savant et de mieux pensé pour la gloire des Dieux, des Héros et des Peuples : des Manufactures, les connoissances qui nous ont été transmises des Anciens par leurs productions, conservées dans les entrailles de la terre, et par celles que l'on acquiert en cherchant à les imiter. Le Type du Beau, principe de cet ouvrage, offrira des exemples tirés des formes les plus pures de l'Antiquité et des inventions modernes qui les égalent ou les surpassent. Choix de sites et fondations de villes, fortifications, temples, palais, places, ponts, marchés publics, ports, arsenaux, constructions navales, aqueducs, fontaines, cloaques, monumens triomphaux, théâtres, portiques, gymnases, naumachies, jardins publics, bibliothéques, amphithéâtres, fêtes, etc.

Tout ce qui tient au faste des Nations et même au luxe des particuliers, tels que statues, tableaux, armes, costumes, inscriptions, médailles, monnaies, gemmes, bijoux, décorations, meubles, entre aussi dans le plan de cet ouvrage.

Ce vaste ensemble ouvert à l'émulation, à l'industrie et au commerce, offre tous les moyens de coopérer à la propagation du bon goût, à la prospérité des Beaux-Arts, et à la fortune publique.

Pour en faciliter la communication et jeter toutes les lumières possibles sur l'*Instruction* et les *intérêts commerciaux*, destination spéciale de cet ouvrage, il sera distribué en trois divisions.

PREMIÈRE DIVISION. — BEAUX-ARTS.

Architecture, Sculpture, Peinture et Gravure.

DEUXIÈME DIVISION. — INDUSTRIE.

Découvertes anciennes et modernes, Manufactures, Exploitations des matières premières, Inventions, Perfection.

TROISIÈME DIVISION. — COMMERCE.

Tableau des relations commerciales chez tous les peuples du monde, dans les temps anciens et modernes, sous les rapports du luxe et des Arts.

PRÉFACE.

Les différens articles relatifs à chacune de ces divisions seront toujours classés dans l'ordre qui vient d'être indiqué, et annoncés sous le titre auquel ils appartiendront.

Chaque division occupera une série de Livraisons, plus ou moins étendue, selon l'abondance et l'intérêt du sujet. Mais jamais le discours d'une matière ne sera interrompu d'une Livraison à une autre.

On apportera le même soin à renfermer dans chaque livraison l'explication des six planches : en sorte que le nombre de trois feuilles de texte annoncé par le Prospectus (*) pour ces Explications, pourra quelquefois être augmenté, mais jamais diminué.

(*) *Voyez* le Prospectus, imprimé sur la couverture de la I^{re}. Livraison.

BEAUX-ARTS.

USAGE DES ANCIENS A LA FONDATION DES VILLES.

L'ALLIANCE de la Religion à la Politique, qui travaille à l'union et à la sûreté des peuples vivant sous une même domination, est l'origine de toutes les cérémonies que l'on pratiquoit à la fondation des villes. Ces usages consacrés dès la plus haute Antiquité, en embrassant le système social, rendoient les lois de son organisation plus imposantes.

Dans ces sortes de cérémonies et d'apprêts, où l'ordre des Oracles et les secours d'une main invisible paroissoient, aux yeux du peuple crédule, avoir plus de part que la capacité des fondateurs, on va voir cependant que tout étoit prévu pour l'harmonie qui doit exister dans l'ensemble d'une cité.

Denys d'Halicarnasse, si exact en matière d'histoire et de critique, nous en donne des détails qui ont été recueillis dans une dissertation dont voici l'extrait (1).

Les Anciens mettoient plus d'attention à choisir des situations avantageuses que de grands terrains pour fonder leurs villes. Elles ne furent même pas d'abord entourées de murailles. Ils élevoient des tours à une distance réglée : les intervalles qui se trouvoient de l'une à l'autre tour étoient appelés μεσοπύργιον, et cet intervalle étoit retranché et défendu par des chariots, par des troncs d'arbres et par de petites loges, pour établir les corps-de-gardes. Festus remarque que les Étruriens avoient des livres qui contenoient les cérémonies que l'on pratiquoit à la fondation des villes, des autels, des temples, des murailles et des portes ; et Plutarque dit, que Romulus voulant jeter les fondemens de la ville de Rome, fit venir

(1) M. Blanchard, auteur de la dissertation dont nous rapportons l'extrait, a encore puisé de grandes instructions dans ces vers des Fastes d'Ovide :

Apta dies legitur, quâ mœnia signet aratro.
Sacra Palis suberant : inde movetur opus.
Fossa fit ad solidum : fruges jaciuntur in imâ,
Et de vicino terra petita solo.
Fossa repletur humo, plenæque imponitur ara ;
Et novus accenso fungitur igne focus.
Inde premens stivam designat mœnia sulco :
Alba jugum niveo cum bove vacca tulit. F., L. IV.

de l'Étrurie des hommes qui lui enseignèrent de point en point toutes les cérémonies qu'il devoit observer selon les formulaires, qu'ils gardoient pour cela aussi religieusement que ceux qu'ils avoient pour les mystères, pour les sacrifices. Denys d'Halicarnasse rapporte encore, qu'au temps de Romulus, avant de rien commencer qui eût rapport à la fondation d'une ville, on faisoit un sacrifice, après lequel on allumoit des feux au-devant des tentes, et que pour se purifier, les hommes qui devoient remplir quelque fonction dans la cérémonie, sautoient par-dessus ces feux, ne croyant pas que s'il leur restoit quelque souillure, ils pussent être employés à une opération à laquelle on devoit apporter des sentimens si respectueux. Après ce sacrifice, on creusoit une fosse ronde, dans laquelle on jetoit d'abord les prémices de toutes les choses dont les hommes mangent légitimement; on y jetoit ensuite quelques poignées de terre du pays d'où étoit venu chacun de ceux qui assistoient à la cérémonie, à dessein de s'établir dans la nouvelle ville, et on mêloit le tout ensemble.

La fosse qui se faisoit du côté de la campagne, à l'endroit même où l'on commençoit à tracer l'enceinte, s'appeloit, chez les Grecs, Ὄλυμπος, à cause de sa figure ronde, et chez les Latins, *mundus*, pour la même raison. Les prémices et les différentes espèces de terre que l'on jetoit dans cette fosse, enseignoient quel étoit le devoir de ceux qui devoient avoir le commandement de la ville. Ils étoient engagés à donner toute leur attention à procurer aux citoyens les secours de la vie, à les maintenir en paix avec toutes les nations dont on avoit rassemblé la terre dans cette fosse, ou à n'en faire qu'un seul peuple.

On consultoit en même temps les Dieux, pour savoir si l'entreprise leur seroit agréable, et s'ils approuvoient le jour qu'on choisissoit pour la mettre à exécution. Après toutes ces précautions, on traçoit l'enceinte de la nouvelle ville, par une traînée de terre blanche qu'ils honoroient du nom de *terre pure*; et nous lisons dans Strabon, qu'au défaut de cette espèce de terre, Alexandre-le-Grand traça avec de la farine l'enceinte de la ville de son nom, qu'il fit bâtir en Égypte. Cette première opération achevée, les Étruriens faisoient creuser un sillon aussi profond qu'il étoit possible, avec une charrue attelée d'un taureau blanc et d'une génisse de même poil. La génisse étoit sous la main du laboureur, qui étoit lui-même

du côté de la ville, et le taureau étoit du côté de la campagne. Ceux qui suivoient la charrue, dans les bords de l'enceinte qu'elle ouvroit, avoient soin de renverser, du côté de la ville, les mottes de terre que le soc de la charrue avoit tournées du côté de la campagne. Tout l'espace que la charrue avoit ouvert étoit inviolable, *sanctum*. On élevoit de terre la charrue, aux endroits qui étoient destinés à mettre les portes de la ville, pour n'en point ouvrir le terrein.

Voici ce que ces cérémonies avoient de mystérieux. La profondeur du sillon marquoit avec quelle solidité on devoit travailler à la fondation des murs, pour en assurer la stabilité et la durée. Le soc de la charrue étoit d'airain, pour indiquer l'abondance et la fertilité que l'on désiroit procurer à la nouvelle habitation. Ceux qui sont initiés aux mystères de la cabale, savent à quel titre les descendans des frères de la Roze-Croix ont consacré l'airain à la Déesse Vénus. On atteloit à la charrue une génisse et un taureau. La génisse étoit du côté de la ville, pour signifier que les soins du ménage étoient sur le compte des femmes, dont la fécondité contribue à l'agrandissement de la république; et le taureau, symbole du travail et de l'abondance, qui étoit attelé du côté de la campagne, apprenoit aux hommes que c'étoit à eux de cultiver les terres, et de procurer la sûreté publique par leur application à ce qui pouvoit se passer au dehors. L'un et l'autre de ces animaux devoient être blancs, pour engager les citoyens à vivre dans l'innocence et dans la simplicité des mœurs, dont cette couleur a toujours été le symbole. Tout le terrein où le sillon étoit creusé, passoit pour être inviolable; et les citoyens étoient dans l'obligation de combattre jusqu'à la mort, pour défendre ce que nous appelons *muraille*. Il n'étoit permis à personne de se faire un passage par ces endroits-là : le prétendre, étoit un acte d'hostilité; et ce fut peut-être sous le spécieux prétexte de cette profanation, que Romulus se défit de son frère, qu'il ne croyoit pas homme à lui passer la ruse dont il s'étoit servi, lorsqu'ils consultèrent les Dieux, l'un et l'autre, pour savoir sous les auspices duquel des deux la ville seroit fondée.

Les sacrifices se renouveloient encore en différens endroits, et l'on remarquoit où ils s'étoient faits, par des pierres que l'on y élevoit, *cippi*; et il y a apparence que c'étoit à ces endroits-là même que l'on bâtissoit

ensuite les tours. On y invoquoit les Dieux sous la protection desquels on mettoit la nouvelle ville et les Dieux du pays, *patrii indigetes*, connus chez les Grecs sous divers noms : les noms particuliers de ces Dieux tutélaires devoient être inconnus au vulgaire.

Ovide nous a conservé la formule de la prière que Romulus adressa aux Dieux qu'il vouloit intéresser dans son entreprise :

> *Vox fuit hæc Regis : condenti, Jupiter, urbem,*
> *Et genitor Mavors, Vestaque mater ades :*
> *Quosque pium est adhibere Deos, advertite cuncti :*
> *Auspicibus vobis hoc mihi surgat opus.*
> *Longa sit huic ætas, Dominæque potentia terræ :*
> *Sitque sub hac oriens occiduusque dies.* F. Lib. IV.

Lorsque la charrue étoit arrivée au terrein qui étoit marqué pour les portes, on élevoit le soc, comme s'il y eût eu quelque chose de mystérieux et de sacré dans l'ouverture du sillon qui eût pu être profané. Aussi, les portes n'étoient point regardées comme *saintes*, parce qu'elles étoient destinées au passage des choses nécessaires à la vie, et au transport même de ce qui ne devoit pas rester dans la ville.

Les lois ne permettoient pas que les morts fussent enterrés dans l'enceinte des villes. Sulpicius écrit à Cicéron, qu'il n'a pu obtenir des Athéniens que Marcellus fût inhumé dans leur ville : et cette seule considération suffisoit alors pour faire regarder les portes comme funestes. Cet usage ayant changé, les portes des villes furent regardées, dans la suite, comme *saintes*, même dans les temps que l'on enterroit encore les morts dans les villes.

On a déjà observé que l'on avoit soin de renverser du côté de la ville, les mottes que le soc de la charrue avoit tournées du côté de la campagne; ce qui se pratiquoit pour apprendre aux nouveaux citoyens, qu'ils devoient s'appliquer à faire entrer dans leur ville, tout ce qu'ils trouveroient au dehors qui pourroit contribuer à la faire respecter des peuples voisins, sans rien communiquer aux étrangers de ces choses, dont la privation pourroit porter quelque dommage à leur patrie.

Pour en venir à ce terrein qui se trouvoit aux pieds des murs de la ville, et que les Latins appeloient *Prosimurium* et *Pomœrium*, les critiques

sont partagés sur sa situation. Les uns prétendent qu'il ne s'étendoit point à la partie voisine des murailles, qui étoit du côté de la campagne, et le réduisent à cet espace qui étoit laissé entre la muraille et les bâtimens intérieurs de la ville ; les autres, au contraire, le réduisent au terrein qui étoit au pied du mur du côté de la campagne, où il n'étoit point permis de bâtir ni de labourer, de peur d'ébranler les fondations de la muraille. Une troisième opinion a situé le *Pomœrium*, tant au dedans qu'au dehors des murs.

Le premier sentiment, qui réduit le *Pomœrium* à l'espace qui étoit au dedans de la ville, derrière les murs, et qui les séparoit des maisons, est fondé sur l'autorité de Varron, de Plutarque et de Julius-Pollux. Ceux qui le suivent ne donnent au *Pomœrium* d'autre étendue qu'au dedans des murailles, dans l'intervalle qui se trouve entre les maisons et les murs de la ville.

Les deux autres sentimens sont appuyés sur les deux passages suivans. Le premier, tiré de Tite-Live, est à peu près conçu en ces termes : « *Pomœrium*, à ne regarder que la force du mot, est pour *post mœrium*. C'est une espèce de terrein que les Étruriens consacroient avec cérémonie, aux environs du lieu où ils avoient dessein d'élever la muraille ; afin que les maisons que l'on bâtissoit au dedans de la ville ne fussent pas continuées jusqu'au mur, et afin qu'il y eût au dehors de la ville quelque terrein qui ne fût pas cultivé. Les Romains donnèrent le nom de *Pomœrium* à cet espace qu'il n'étoit pas permis d'habiter ni de labourer, non pas plutôt parce qu'il étoit en deçà du mur, que parce que le mur étoit en delà. »

Ce passage paroît bien précis. Voici l'autre, qui est d'*Aggenus Urbicus*, ancien commentateur du traité de *Frontinus*, *de qualitate agrorum*. « Le *Pomœrium* est un espace d'une certaine étendue en dedans des murs. Dans quelques villes, il y avoit aussi une certaine étendue en dedans, sur laquelle il n'étoit pas permis aux particuliers d'élever des bâtimens, de peur qu'ils ne portassent dommage aux fondations des murs. »

Tacite semble insinuer que le terrein jusqu'où s'étendoit le *Pomœrium* de Rome étoit marqué par des espèces de bornes qui avoient été posées au pied du Mont-Palatin, par l'ordre de Romulus ; et c'étoit près de ces bornes qu'étoient posés les autels sur lesquels on faisoit les sacrifices dont on a

parlé. Il n'étoit permis à aucun particulier de faire entrer sa charrue dans l'enceinte comprise sous le nom de *Pomœrium*. Personne, au reste, ne pouvoit transplanter ces bornes dans la vue d'agrandir la ville, s'il n'avoit étendu celles de l'Empire par ses conquêtes. Il avoit alors la liberté de le faire, sous le pretexte de contribuer au bonheur et à l'ornement de la ville, en y recevant de nouveaux citoyens qui y apportoient leurs talens, et qui pouvoient y perfectionner les Arts et les Sciences. Tacite et Aulu-Gelle ont marqué les temps dans lesquels on a étendu l'enceinte de la ville de Rome, et par conséquent reculé le *Pomœrium*.

Après avoir examiné ce qui regarde les murailles des villes et les cérémonies de leur fondation, voici ce qui se pratiquoit dans l'intérieur. L'on tiroit toutes les rues au cordeau, *degrumari vias*. Le milieu du terrein renfermé dans l'enceinte de la ville, étoit destiné pour la place publique, et toutes les rues y aboutissoient. On marquoit les emplacemens pour les édifices publics, comme les temples, les portiques, les palais, etc.

Les Romains étoient dans l'usage de célébrer tous les ans la fête de la fondation de leur ville, le xi des calendes de mai, temps auquel on célébroit la fête de Palès. C'est sous l'empereur Hadrien que nous trouvons la première médaille qui soit datée de la fondation de Rome; cette médaille précieuse fut frappée, comme la légende le prouve, l'an 874 de la fondation de Rome, c'est-à-dire, la 121e. année de l'Ere chrétienne, et sert d'époque aux jeux plébéiens du cirque, institués en cette même année-là par ce prince (1).

Nous trouvons d'anciennes inscriptions consacrées à la mémoire des fondateurs de villes, qui les placent quelquefois au rang des dieux; usage qui avoit lieu chez les Assyriens, les Perses, les Egyptiens, les Grecs, les Romains, et même parmi les Gaulois. Cette dernière nation, fière et belliqueuse, incapable de se prostituer par les adulations basses de la flatterie, même sous le joug d'une domination étrangère, honoroit cependant des dieux que l'on suppose avoir été des fondateurs de villes (2).

(1) On peut consulter Vitruve sur la construction des villes et des murailles qui en forment l'enceinte, sur la distribution des édifices et des places publiques, et enfin sur la situation la plus convenable à la sûreté et à la salubrité; le tout appuyé d'observations météorologiques qui font connoître les inconvéniens et les avantages du site qui doit en recevoir les fondemens.

(2) Spon, Reinesius, Gruter, *Inscriptions*, et César, *Guerres des Gaules*.

Les époques, les expiations font encore partie des fastes de l'histoire des villes. Les médailles sont les monumens les plus précieux pour établir la chronologie des époques, toujours signalées par des événemens considérables, et dont les Anciens étoient très-jaloux de consacrer le souvenir.

Quant aux expiations, cérémonies inventées pour fléchir le courroux des dieux contre les offenses publiques et particulières, les villes s'y trouvoient comprises; elles avoient des fêtes expiatoires; le sacrifice qu'on y offroit s'appeloit *Amburbium*, et les victimes *Amburbiales* (1). De fondation, il y en avoit une tous les cinq ans, pour l'expiation des citoyens de la ville; ce que les Romains appeloient *lustrare*, d'où vient le mot *lustre*. Ces fêtes avoient encore lieu dans certains cas particuliers. Athènes est le lieu où cette espèce de superstition fut plus remarquable, en ce qu'on y sacrifioit des victimes humaines; excès de barbarie qu'on ne retrouve point chez les Romains, qui, quoique religieux observateurs des expiations, se contentoient d'immoler des beliers et de faire des libations sur toutes les places, sur les théâtres, dans les carrefours. Le spectacle de ces sacrifices étoit un jour de recueillement pour la multitude.

C'est ici le cas de parler du dieu Terme, divinité qui présidoit aux limites.

Le premier soin des législateurs, après la fondation des villes, étoit de promulguer des lois contre ceux qui entreprendroient injustement d'en reculer les bornes, et pour les rendre plus saintes et plus inviolables, ils allièrent la crainte religieuse aux vues politiques. Voilà l'origine de la loi *Jupiter Terminal*, fondée par Numa. Cette loi, qu'il étendit jusque sur les héritages, portoit en substance: *que tous ceux qui oseroient la violer, seroient dévoués et tués sur-le-champ comme des impies et des sacriléges qui méprisent la plus sainte et la plus grande de toutes les Divinités.*

Le législateur n'eut point recours à l'art dans cette circonstance; le Dieu protecteur des limites et vengeur des usurpations, parut simplement sous la figure d'une pierre ou d'une souche (2).

Cette manière de le représenter, toute simple qu'elle fût, n'en désignoit

(1) Servius et Festus.
(2) C'est ainsi que nous le représente Tibulle, au premier livre de ses Élégies, et Ovide, au second des Fastes.

pas moins sa nature. Cependant, pour lui donner une forme plus exacte, on le représenta dans la suite avec une tête humaine placée sur une borne pyramidale ; de sorte que cette statue, qui n'avoit ni bras ni jambes, désignoit encore davantage l'immobilité qui caractérisoit sa puissance sur les limites : il étoit si remarquable, qu'il n'avoit besoin d'aucune inscription pour se faire reconnoître.

« Numa, après avoir consacré les limites au dieu Terme, lui fit bâtir un temple sur le mont Tarpéïen ; il institua des fêtes et des sacrifices en son honneur ; il en régla les cérémonies avec beaucoup d'art et de circonspection : il répandit ensuite sur tout le culte de cette nouvelle divinité, un air majestueux et plein de mystère, propre à imprimer le respect dans les cœurs, naturellement simples ou religieux, et capable d'en imposer aux esprits les moins crédules dans des temps d'erreur. »

CALCOGRAPHIE PIRANESI.

ANTIQUITÉS ÉGYPTIENNES, ÉTRUSQUES ET ROMAINES,

CONTENANT les monumens les plus célèbres et les plus remarquables de l'Antiquité : tels que temples, basiliques, arcs de triomphe, forum, aquéducs, tombeaux, cirques, théâtres, amphithéâtres, villes et jardins — les temples de la grande Grèce et ceux qui se trouvent dans l'antique Posidonie, ainsi que les plus beaux monumens de la magnificence des Romains, en sculpture, peinture, architecture — statues, tableaux, décorations de palais, bains, fontaines, réservoirs, cloaques, fastes consulaires, voies Appienne et Ardentinne, sacres, colonnes triomphales, obélisques — inventions de belles fabriques à l'usage des décorations de théâtres — villes, bourgs, collines de Rome ; son ancien plan, qui se trouvoit au Capitole, gravé sur le marbre — le Champ de Mars ; et en général tout ce qui nous reste de plus précieux du goût et de la magnificence des anciens et plus illustres maîtres du monde.

Cet ouvrage, dessiné et gravé par les chevaliers *J.-B.* et *Fr. Piranesi*, est encore enrichi des bâtimens modernes construits depuis le quinzième siècle, remarquables par la hardiesse de leur conception, ainsi que par la beauté de l'exécution, et propres à donner la plus haute idée de la renaissance des Arts.

Le riche et précieux dépôt des planches de cette Collection, dont les outrages du temps altèrent les modèles depuis un grand nombre de siècles, et qui a coûté à leurs auteurs des recherches et des soins infinis, se trouvant chez François Piranesi fils, qui en est l'unique possesseur, il a résolu de les publier par livraisons, dans le dessein d'en faciliter l'acquisition aux artistes et aux amateurs de toutes les nations.

L'utilité d'un tel ouvrage est assez reconnue. Unique dans son genre, il est exécuté dans un style mâle, grand et noble (*format grand in-folio*), digne enfin de ces monumens superbes qui ont été considérés dans tous les temps comme les modèles du goût le plus exquis : on peut dire encore à sa louange qu'il n'en existe aucun qui puisse le remplacer.

Cette entreprise, qui fait époque dans l'empire des Beaux-Arts, a été accueillie par le Gouvernement Français, qui en a décrété la continuation et l'a jugée digne de faire partie des présens qu'il destine aux Puissances étrangères.

Les éditeurs n'ont rien épargné dans le choix du papier et pour la beauté de l'impression.

Déjà trois volumes (*in*-fol. grand-aigle) de la seconde partie de la Calcographie sont publiés, en commençant par les Antiquités de la grande Grèce, et par les fouilles faites dans Pompéïa et Herculanum, avec les détails des bâtimens, des peintures, des vases étrusques et des usages tant civils que militaires.

L'étude et le commerce exigeant une ample connoissance de cet ouvrage, nous allons en faire un examen analytique qui en développera l'intérêt sous le rapport des Beaux-Arts et de l'Histoire.

ANTIQUITÉS ROMAINES.

Premier Volume.

Ce volume contient les restes des anciens édifices de Rome, disposés en tables topographiques, selon l'ordre de leurs existences actuelles prouvées par des fragmens de marbre de l'ancienne Iconographie, avec un indice critique de leurs dénominations, enrichies d'un grand nombre de planches représentant l'élévation de ces restes d'antiquités. La disposition des anciens aquéducs aux environs et dans la ville de Rome, suivant les commentaires de *Frontinus*. Une suite exacte des plans les plus considérables; la grande place de Rome; les monumens circonvoisins de la montagne du Capitole, ainsi que des objets qui ont mérité le plus de considération.

1°. Plan de Rome, dressé sur les fragmens de marbre d'un plan de Rome antique, trouvé dans les ruines du temple de Romulus, vers la fin du seizième siècle.

2°. Fragmens de marbre, du plan de Rome antique, existant dans les fastes du Capitole, formant trois pièces, avec l'itinéraire de ce plan en trois autres pièces.

Ces fragmens iconographiques de Rome ancienne, éclaircis par les soins de Farnèse, pèchent singulièrement contre les règles de la géométrie. Ruinés en grande partie, ils sont obscurs et souvent inintelligibles; néanmoins toutes

toutes mutilées que sont les inscriptions et indications qu'on y découvre à l'aide de l'Architectonographie, ils sont susceptibles d'interprétations probables, lesquelles étant appuyées de l'histoire, restituent ce que l'on sait des époques auxquelles ce plan a été fait.

3o. Les planches qui suivent offrent des détails très-curieux sur les murs de Rome.

Aurélien jeta les premiers fondemens de leur agrandissement. L'Empire romain envahi de tous côtés par les Barbares, depuis la captivité de Valérien jusqu'à l'abdication de Dioclétien, on avoit tout à craindre pour sa capitale; aussi les empereurs qui succédèrent à Aurélien, agités des mêmes inquiétudes, continuèrent ses travaux. Les empereurs Arcade, Honorius, ensuite Bélisaire, Totila, Narsès; et depuis, les Souverains Pontifes, soit pour le même motif ou pour l'embellissement, y ont successivement mis la dernière main.

L'enceinte de Rome commencée sous Aurélien, offre une solidité dans la bâtisse qui tient à la manière de distribuer et d'employer les matériaux, toujours remarquables dans les monumens de l'Antiquité. Ce sont des rangs de grandes briques triangulaires, martelinées en dehors, et bordées de divers ouvrages d'éclats de pierres posés horizontalement, bien garnis entre eux de chaux et de pozolane, de la hauteur de deux pieds environ, et recouverts d'assises de grandes briques. Ces murs sont munis et fortifiés de tours carrées, assez près l'une de l'autre, et formées dans l'intérieur d'un ordre d'arcades percées de meurtrières, au-dessous desquelles se trouvent pratiquées de petites loges se communiquant entre elles, qui servoient à garantir les postes d'observation.

Dans quelques-unes de ces pièces sur l'enceinte de Rome, on aperçoit les tours de l'amphithéâtre *Castrense* qu'Aurélien fit agrandir, fortifier, et les châteaux d'eau et aqueducs antiques construits dans les différens temps de la République.

AQUÉDUCS.

4o. C'est dans les fastes qui caractérisent la prévoyance pour les besoins du peuple qu'on se plaît à célébrer le nom romain. Cette manière d'envisager la gloire d'une nation qui a tant fait pour mériter les souvenirs

de la postérité, touche davantage que les plus hauts faits de sa politique. Les aquéducs, les grands chemins de l'empire et les cloaques dont la ville de Rome moderne offre de précieux restes, et dont on retrouve des traces et des fragmens dans l'Espagne, dans les Gaules, dans l'Egypte, enfin depuis les colonnes d'Hercule jusqu'à l'Euphrate, sont d'éternelles leçons pour la sagesse humaine, et d'illustres travaux fixés au rang des merveilles du monde par une admiration constante et réfléchie.

Frontinus, surintendant des eaux et des aquéducs, sous l'empereur Nerva, jette de grandes lumières sur ces fameux édifices. C'est de lui que nous apprenons que pendant l'espace de quatre cent quarante-un ans les Romains se contentèrent de l'eau du Tibre, de celle des puits et des sources. Mais ce ne fut que par un décret du Sénat et sous les consulats de Valérius-Maximus, de P. Decius-Mus qu'on entreprit de faire circuler l'eau dans la ville par des canaux de terre ou de plomb.

Le premier ouvrage des Romains sur les aquéducs, date de cette époque; il est dû aux soins d'Appius Claudius, lorsqu'il exerçoit les fonctions de censeur (1). C'est ce même Appius qui fit paver les chemins de la porte Capène jusqu'à Brunduze, et que l'on appela *Via Appia*. Plusieurs de ceux qui lui succédèrent suivirent son exemple, entre autres les censeurs Claudius et Crassus, Manlius Curcius Dentatus, Fulvius Flaccus, Servilius Cepion, L. Cassius Longinus. Agrippa contribua aussi aux superbes travaux des aquéducs pendant son édilité, ainsi que lorsqu'il exerçoit la fonction de Préteur.

Les aquéducs les plus célèbres de l'ancienne Rome, sont: l'*Aqua Appia*, restauré par le préteur Titius, l'an de Rome 608: l'*Aqua Antoniana*, du nom d'Antonin Caracalla, lequel fit élever cet aquéduc pour faire venir les eaux du mont Aventin: l'*Aqua Alsietina*, provenant du lac Alsiétin, sur la voie Appienne; on l'appeloit encore *Aqua Augusta*, parce que ce fut Auguste qui fit conduire à Rome l'eau de ce lac, pour fournir aux naumachies: l'*Aqua Alexandriana*, aquéduc qu'Alexandre Sévère fit construire auprès de celui de Néron: l'*Aqua Claudia*, commencé par l'empereur Caligula, et achevé par son successeur, Claude:

(1) La distribution des eaux et la réparation des chemins entroient dans les attributions de cette magistrature.

l'*Aqua Julia*, provenant des sources de Tusculum ; cet aquéduc fut élevé par Marcus Agrippa, l'an 721 de Rome : l'*Aqua Marcia*, dont les eaux venoient de la source *Pitonia*, qui est aux extrémités des montagnes du Péliginois. Cet aquéduc, commencé selon Pline par le roi Ancus, fut réparé par le préteur Marcus Titus dont il porte le nom. Ses eaux, après avoir parcouru, dans des canaux souterrains, près de soixante-deux mille pas, entroient par la porte Esquiline, fournissoient le *Viminal* et le *Quirinal*, et se déchargeoient dans plusieurs quartiers de la ville : l'*Aqua Virgo*, dont l'étymologie, selon Frontinus, vient d'une jeune fille qui en découvrit la source à des soldats dévorés de la soif. Cet aquéduc, après avoir éprouvé la fureur des temps et des Barbares, existe encore aujourd'hui sous le nom de *Truva*. On conserve près de cette source une petite chapelle consacrée à la Vierge depuis l'extinction du Paganisme, laquelle fut élevée, dans l'origine, en l'honneur et mémoire de la jeune fille qui en fit la découverte, et que l'on décora d'un tableau qui la représentoit au naturel dans l'action qui vient d'être décrite. La crédulité superstitieuse y faisoit affluer de toutes parts les malades, qui s'y rendoient dans l'espérance d'obtenir leur guérison de la source qui étoit sous sa protection.

Agrippa, si célèbre par ses exploits militaires, par son génie en administration, par son goût pour les Beaux-Arts, et dont le nom immortel se retrouve sur les plus beaux monumens du siècle d'Auguste, mit le comble à la magnificence de Rome, sur les travaux de l'Hydraulique. La multitude d'étrangers qui affluoit dans cette capitale, de toutes les parties du monde connu, lui fit rechercher plus d'abondance et de délicatesse dans les eaux : il fit conduire à ses dépens celles de *Virgo*, *Julia* et *Tepula*, par des aquéducs superbes, la plupart soutenus sur de grandes et belles colonnes de marbre. Les aquéducs *Appia* et *Marcia* furent également embellis ou réparés par ses ordres. En un mot, c'est à ce favori et gendre d'Auguste que Rome a l'obligation de cette abondance d'excellentes eaux dont elle a joui jusqu'à ce jour.

Tels sont les principaux aquéducs qui furent élevés du temps de la République et des empereurs. Dans quelques fragmens de ces chefs-d'œuvres de la haute capacité des Romains, l'Artiste Piranesi a donné des détails

précieux, avec la chaleur d'un burin auquel rien n'échappe lorsqu'il s'agit d'éclairer et de propager la gloire de l'Antiquité.

COLONNE ANTONINE.

50. La colonne Antonine est située au milieu de la place à laquelle elle a donné son nom. Elle a été érigée en l'honneur de Marc-Aurèle, fils adoptif et gendre d'Antonin le pieux. Les bas-reliefs sculptés, et qui tournent en spirale de bas en haut de cette colonne, représentent les combats et les victoires remportés par cet Empereur sur les Sarmates et les Allemands. Il règne dans son intérieur un escalier en spirale, qui conduit jusqu'à son chapiteau, éclairé de petites fenêtres pratiquées dans la circonférence. Ce monument a été restauré en différens temps : Sixte V fit recouvrir de marbre l'ancien piédestal, défiguré par les incendies, et fit poser au sommet de la colonne, la statue en bronze de Saint-Paul.

La colonne de Marc-Aurèle, connue sous le nom d'Antonine, n'est, pour ainsi dire, qu'une imitation de la colonne Trajane, modèle de presque toutes celles qui ont été élevées par les successeurs de Trajan. Si nous apprécions ces espèces de monumens, les plus propres à conserver la mémoire des faits éclatans, d'après l'intérêt qu'ils nous inspirent encore, sans doute ils durent exciter un grand enthousiasme parmi les légionaires, qui reconnoissoient dans les bas-reliefs qui serpentent autour de la circonférence, le développement des marches, des siéges, des batailles, jusqu'aux postes qu'ils avoient occupés.

Les soldats romains lisoient peu, mais ils aimoient les grands souvenirs; ils s'en entretenoient et s'arrêtoient sur tout ce qui les leur rappeloient. Ils s'arrêtoient sur les monumens qui nourrissent dans l'âme cette gloire ineffaçable du guerrier qui partage la gloire du prince sous l'étendard duquel il a versé son sang.

La colonne Antonine porte encore les restes du caractère des Arts du règne d'Hadrien. Les Antonins et Marc-Aurèle les estimoient; Marc-Aurèle surtout, qui en avoit appris les règles de Diognete, peintre et philosophe. Mais le goût de ces princes, suivant l'opinion de Winkelmann, fut, par rapport à l'Art, comme la guérison d'un moribond qui se croit

mieux

mieux quelques instans avant sa mort ; semblable à la lumière d'une lampe qui, avant de s'éteindre entièrement, rassemble un reste d'aliment, jette encore une vive lumière, et disparoît soudain.

Le courage des artistes, encore animé des lumières de la Cour d'Hadrien, cherchoit à revivre dans les fastes de la nation ; mais étouffé par les sophistes, détracteurs du génie et du talent, chèrement payés par les Antonins pour déclamer dans les tribunes publiques, il ne donnoit aucune considération, et l'Art tomba tout-à-coup après les successeurs d'Hadrien.

LE PANTHÉON

SOUS DIVERS POINTS DE VUE.

6°. Le Panthéon, qu'on nommoit le temple de Jupiter vengeur, mais dont le culte et les honneurs qu'on y rendoit s'adressoient à plusieurs dieux, fut édifié ou achevé sous le neuvième consulat d'Auguste, et aux dépens de Marc-Vispanius Agrippa (1). C'est ce que nous apprenons par une inscription gravée sur la frise du péristyle, comme nous apprenons aussi par une autre inscription gravée sur l'architrave, que la restauration de ce monument fut faite sous les ordres de l'empereur Septime Sévère.

Ce temple antique, le seul qui soit demeuré entier jusqu'à nous, suivant le témoignage des plus anciens écrivains, étoit le plus riche monument de la magnificence romaine. Les voûtes, les colonnes, tant à l'intérieur qu'à l'extérieur, étoient couvertes de marbre jaune antique, de bronze d'or et d'argent en lames.

Le péristyle de ce monument est soutenu par seize colonnes de granite oriental d'une grandeur extraordinaire : elles portent un entablement dont les plus profonds des architraves étoient autrefois couverts de moulures et d'ornemens de bronze (2). L'intérieur de ce péristyle, revêtu de marbre, est enrichi de plusieurs ordres de frises, dont la sculpture, digne des plus beaux siècles de l'Art, représente des foudres, des patènes, des

(1) Dion semble faire douter qu'Agrippa fit élever ce superbe édifice dès ses fondemens ; l'architecture du portique et celle du temple, qui paroissent de deux mains et de deux siècles différens, confirment le doute que Dion fait naître à cet égard.

candélabres, des armures, et autres symboles, tels que ceux de Jupiter et de Mars. Les portes étoient de bronze ; le toit du portique et celui du temple étoient couverts en lames de bronze.

L'an de Jésus-Christ 607, Boniface IV obtint de l'empereur Phocas la permission de faire du Panthéon une église, et ce pontife la consacra à la Vierge, sous le nom de Marie-la-Rotonde.

EXPLICATION DES PLANCHES.

PLANCHE I^{re}

TEMPLE DE LA FORTUNE A PALESTRINE,

AUTREFOIS PRÉNESTE.

La ville de Palestrine, distante de Rome d'environ huit lieues, est bâtie sur un Mont environné de plusieurs autres sur lesquels il domine (1). Agreste et sauvage dans son aspect, hérissé dans ses flancs de roches caverneuses, il est remarquable par son sol, tantôt formé par la nature, tantôt formé par la main des hommes. Tout y annonce un mélange de révolutions susceptible d'un grand intérêt pour l'histoire du globe et celle des Nations.

Les sources abondantes dont Palestrine est arrosée, y entretiennent une végétation forte et vigoureuse qui en fait l'ornement et les délices. Ces eaux sont citées comme une de ses productions très-recherchées dans l'antiquité.

Cette ville fut la patrie d'Élien, qui enseigna l'éloquence à Rome, et dont il nous reste une histoire des animaux, et des mélanges fort estimés.

A travers l'épaisse nuit des siècles, on voit l'ancienne Préneste partager la gloire des Romains; mais elle paya bien cher cette faveur! Confins du vieux Latium, non loin du pays des Volsques, par sa position même elle devint le théâtre de la guerre et le foyer des orages politiques (2). Son abord d'un difficile accès, y attiroit dans les instans de trouble les mécontens, qui s'y rendoient en foule; les habitans désolés par des factions auxquelles ils ne prenoient aucune part, fuyoient leurs pénates, sans éviter le pillage, suite inévitable des guerres intestines. Enfin la faction du jeune Marius contre Sylla, embusquée dans Préneste, attira sur cette ville le plus terrible des fléaux dont elle fut souvent victime. Le cruel Sylla en fit la conquête

(1) Festus croit que son nom vient de *Præstante*. Virgile nomme ce mont *Altum Præneste*; et Horace le nomme *Frigidum Præneste*. Biondo dit que le sommet de rocher décrit dans Strabon est cette même roche de Préneste qu'on appelle aujourd'hui *Rocca Bella*.

(2) Strabon observe que la force de Préneste fit souvent son malheur.

après un long siége, et tous les Prénestins, sans exception, payèrent de leur sang la victoire du farouche vainqueur (1).

Tel fut le sort de l'ancienne Préneste dont Tacite fait tant de fois l'éloge, aussi bien pour la fidélité de ses citoyens que pour la valeur des soldats qu'elle fournissoit aux armées, qui lui méritèrent des priviléges, des exemptions sans nombre et le surnom si glorieux de ville couronnée que lui décernèrent les vainqueurs de l'univers, après la fameuse journée de Cannes.

Suivant toutes les autorités, la Palestrine moderne est bâtie sur l'ancienne Préneste, dont l'origine, que l'on fait remonter au-dessus de la fondation de Rome, exerça la verve du premier poëte latin pour la faire descendre du fils d'un dieu (2), et que d'autres donnent à Præneste, fils de Latinus, et arrière petit-fils d'Ulysse (3).

La ville moderne embrasse moins de terrain que l'ancienne. Ce qu'elle offre de plus remarquable sont les ruines du temple de la Fortune, un cirque assez vaste qui fut découvert en 1773; et les vestiges de ces anciennes limites.

On retrouve encore deux fois le sac de cette ville sur quelques feuilles de l'histoire moderne : une première fois sous Boniface VIII, et une seconde sous Eugène IV, qui la fit détruire en entier, après en avoir chassé les Colonnes, qui s'en étoient rendus maîtres. Le cardinal Vilelleschi, chargé de cette expédition, vers 1432, en fit bâtir une nouvelle dans le voisinage, qu'il appela *Cita-Papale*; mais avec le temps on rétablit Palestrine sur son sol natal.

Le temple de la Fortune dont on voit ici les restes, est un monument de la reconnoissance de Sylla envers une divinité très-révérée dans l'ancienne Rome, et à laquelle il attribuoit tous ses succès. Rien ne peut mieux le prouver que la déclaration qu'il en fit au milieu du triomphe dont il se décerna lui-même l'honneur bientôt après la conquête de Préneste, voulant qu'on ne le désignât jamais sous un autre nom que celui de *Fortuné*. Enfin après avoir été le destructeur des Arts à Athènes et en Grèce, il en fut le

(1) *Voy.* Tite-Live, L. LXXXVII, LXXXVIII, et Lucain, Phars. L. II, dans ces vers :

............. *vidit Fortuna colonos*
Prænestina suos cunctos simul ense recisos, etc.

(2) *Nec Prænestinæ fundator defuit urbis*
Volcano genitum pecora inter agrestia regem, etc.
VIRO.

(3) Solin, Zenodore, Volpi et Kirker. *Voyez* dans ce dernier la description du Latium.

protecteur

protecteur en Italie et se distingua par la somptuosité des édifices qu'il fit élever.

Le temple de la Fortune qu'il bâtit à Préneste (dit *Winkelmann*) surpassoit tout ce qui avoit été fait jusqu'alors en ouvrage d'architecture. Ce temple étoit élevé sur le penchant de la montagne, le long de laquelle règne maintenant la ville moderne. C'étoit en gravissant cette montagne assez rude qu'on y arrivoit. De distance en distance on trouvoit sept plate-formes, dont les plus spacieuses reposent sur de longues maçonneries de pierres de tailles, à l'exception de celle d'en bas qui est bâtie de briques polies, et ornée de niches. Dans les espaces de toutes ces plates-formes, il y avoit de belles pièces d'eau et de superbes fontaines qu'on reconnoît encore aujourd'hui. La quatrième plate-forme étoit le premier péristyle du temple, dont il reste encore sur pied une grande partie de la façade avec des cippes ou des demi-colonnes.

Montfaucon dit que ce bâtiment a plutôt l'air d'un théâtre que d'un temple; mais il observe que cette forme n'a pas été adoptée sans dessein. En suivant le plan qui en a été rétabli en Italie, de son temps, et tel qu'il lui a été envoyé, on voit une colonnade en demi-cercle, sur laquelle règne une plate-forme, et où étoit placée la statue de la Fortune (1). De cette colonnade on descend par un perron de douze marches dans un péristyle carré, découvert et en arcades ornées de colonnes. Autour du péristyle il règne encore des galeries dans le goût des périptères; de ces galeries on alloit de plain-pied sur des plates-formes sous lesquelles étoient deux basiliques, une de chaque côté : la basilique Cornélienne et la basilique Émilienne. Du péristyle on descendoit à une cour pavée, au bout de laquelle étoit l'École Faustine, édifice qui étoit destiné à l'éducation des jeunes filles appelées *Puellæ Faustinæ*, sur les médailles.

C'étoit dans le péristyle qu'on voyoit ce fameux pavé mosaïque qui a exercé la plume de tant de savans, tels que Suarez, Volpi, Kircher, Winkelmann, Du Bos, Chaupy, M. Bartoli, antiquaire du roi de Sardaigne, l'abbé Barthélemy, qui en a donné une figure dans les mémoires de l'Aca-

(1) On dit que cette statue étoit dorée avec tant d'art, qu'il étoit passé en proverbe d'appeler dorure de Préneste, toutes celles dont on vouloit faire l'éloge.

démie des Inscriptions et Belles-Lettres, le comte de Caylus qui en joignit une gravure à celles des peintures antiques.

Le cardinal Barberini fit aussi graver cette mosaïque qui de nouveau sert de pavé à un vestibule du château du prince Barberini ou Palestrine.

Le château du possesseur moderne occupe la dernière terrasse, où étoit situé le temple de la Fortune, et la place du marché de Palestrine est devant la façade du temple.

PLANCHE II.

FONTAINES PUBLIQUES.

Les fontaines dans les villes, destinées à la décoration, sont des sources artificielles qui rappellent les eaux roulant des rochers dans les gorges et les vallons. Images d'une onde romantique, elles inspirent, à l'ombre des masses régulières de l'architecture, cette espèce de volupté dont l'âme est éprise lorsqu'elle aborde les sources de la nature.

Leurs eaux, jaillissant dans l'atmosphère en gerbes argentées, en deviennent plus pures, elles assainissent l'air, et procurent un tableau ravissant qui attire et répand la gaieté sur tout ce qui l'environne.

Le grand art des fontaines est de dérober la contrainte des eaux sans une abondance nuisible, et si l'art sert à les faire mouvoir, il faut que lui-même ait l'air d'en recevoir le mouvement. Sans l'harmonieux concert que répandent les eaux dans leur chute et leur cours, le ciseau, la règle et l'équerre sont impuissans : tant il est vrai qu'elles sont l'âme qui anime le bloc de marbre d'où sort le vieux Neptune et les filles de l'Océan, lorsque ces divinités semblent verser leurs urnes pour redonner aux eaux captives une nouvelle liberté.

L'Italie surpasse encore, dans ce genre de décor, toutes les autres nations. Commandée par les grands modèles de l'antiquité, elle éleva dans les temps modernes des fontaines qui répondent à la majesté de ces fameux aqueducs, dont les restes superbes ont fait dire au Virgile français :

Des fleuves suspendus, ici mugissoit l'onde. Delille, *Jard.*

Fier d'un éclat nouveau, ces mêmes fleuves viennent aujourd'hui jaillir

leur crystal dans le sein des villes sous les auspices de leurs divinités tutélaires.

Ce spectacle ravissant est commun à Rome et dans ses environs. On en voit aussi de beaux modèles à Florence, à Bologne, à Sienne, et dans beaucoup d'autres villes de l'Italie. Quelques-unes de ces fontaines, les plus célèbres, en développant les eaux dans toutes leurs beautés, produisent encore des exercices de naumachie, qui rappellent, sur le sol du Peuple-Roi, la grandeur dont il se piquoit dans les monumens publics.

La France régénérée doit bientôt jouir du même avantage dans sa capitale. Un décret impérial rendu à Saint-Cloud, le 2 mai 1806 (1), lui donne quinze nouvelles fontaines. Ces monumens, qui ouvrent une brillante carrière au génie des Arts, feront partie de ceux qui doivent tracer à chaque pas la gloire d'un prince qui veut que la postérité y reconnoisse la munificence du trône associée à l'amour de la patrie.

Civis aquam petat his de fontibus, illa benigno
De Patrum patriæ munere, jussa venit.
SANTEUIL, Inscription pour la fontaine S. Avoye.

(1) Le premier article porte : A dater du 1er. juillet prochain, l'eau coulera dans toutes les fontaines de Paris, le jour et la nuit, de manière à pourvoir non-seulement au service public, mais encore à rafraîchir l'atmosphère et à laver les rues.

Le génie du poëte qui sut immortaliser le marbre et l'airain par de belles inscriptions pour les fontaines de Paris, vient ici animer les Arts et seconder les vues du Prince; elles sont si belles et si remarquables, par l'à-propos et la justesse du lieu où elles s'adressoient, qu'on ne peut espérer de les surpasser, surtout si l'on en fait l'application aux merveilles de nos jours, au nombre desquelles on peut compter l'achèvement du Louvre. Voici celle que ce favori des Filles de Mémoire fit pour l'ancienne fontaine des Quatre-Nations, et que les circonstances rendent encore plus convenable, pour la nouvelle fontaine qu'on se propose d'édifier à cette même place :

Sequanides flebant imo sub gurgite Nymphæ,
Cùm premerent densæ pigra fluenta rates :
Ingentum Luparam nec jam aspectare potestas,
Tarpeii cedat cui domus alta jovis
Huc alacres, Rex ipse vocat, succedite Nymphæ,
Hinc Lupara adverso littore tota patet.

C'est trop gémir, Nymphes de Seine,
Sous le poids des bateaux qui cachent votre lit,
Et qui ne vous laissoient entrevoir qu'avec peine
Ce chef-d'œuvre étonnant dont Paris s'embellit,
Dont la France s'enorgueillit !

EXPLICATION

> Par une route aisée, aussi bien qu'imprévue,
> Plus haut que le rivage un Roi vous fait monter;
> Qu'avez-vous plus à souhaiter?
> Nymphes, ouvrez les yeux! tout le Louvre est en vue.
> <div align="right">P. Corneille.</div>

On n'oubliera jamais la fameuse inscription de la pompe du pont Notre-Dame, que l'on décora autrefois du titre pompeux de Château-d'eau, dont les restes aujourd'hui ne nous offrent qu'une misérable fabrique de village.

La voici avec la traduction de Pierre Corneille :

> *Sequana cùm primùm Reginæ allabitur Urbi,*
> *Tardat præcipites ambitiosus aquas,*
> *Captus amore loci cursum obliviscitur, anceps*
> *Quò fluat, et dulces nectit in urbe moras.*
> *Hinc varios implens fluctu subeunte canales,*
> *Fons fieri gaudet, qui modò flumen erat.*

> Que le dieu de la Seine a d'amour pour Paris!
> Dès qu'il en peut baiser les rivages chéris,
> De ses flots suspendus la descente plus douce,
> Laisse douter aux yeux s'il avance ou rebrousse :
> Lui-même à son canal il dérobe ses eaux,
> Qu'il y fait rejaillir par de secrètes veines ;
> Et le plaisir qu'il prend à voir des lieux si beaux,
> De grand fleuve qu'il est, le transforme en fontaines.

Le distique de la fontaine des Innocens est encore une pensée de ce grand poëte, digne des temps de la plus belle latinité.

> *Quos duro cernis simulatos marmore fluctus,*
> *Hujus Nympha loci credidit esse suos.*

> Quand d'un savant ciseau l'adresse singulière,
> Sur un marbre rebelle eut feint de doux ruisseaux,
> La Nymphe de ce lieu s'y trompa la première,
> Et les crut de ses propres eaux.
> <div align="right">Bosquillon.</div>

Cette fontaine de Jean Gougon, surnommé le Phidias français, est un chef-d'œuvre de goût et d'exécution, et une belle leçon dont on ne tira aucun profit pour la construction des fontaines de Paris, la plupart indignes d'une ville réputée en Europe pour être le centre des Sciences et des Arts.

La plus renommée des anciennes fontaines, après celle des Innocens, est celle de Grenelle. Ce monument, qui porte le caractère d'un château-d'eau, est un effort de l'Art dans le dix-huitième siècle, qui fait voir que l'on peut en avoir l'amour sans en avoir le bon goût. Il n'est pas sans quelques beautés; mais il y manque l'eau, ou plutôt elle y est si rare qu'il inspire la mélancolie des grottes et des fontaines sèches. Santeuil nous fournit encore l'inscription qui paroît convenir à cette masse d'architecture élégiaque.

> *Forte gravem imprudens hîc Naïam fregerat urnam :*
> *Flevit, et ex istis fletibus unda fluit.*

<div align="right">Ayant</div>

Ayant cassé son urne, un jour par imprudence,
Ici certaine Nymphe, à pleurer ses malheurs
S'abandonna sans résistance :
L'eau que tu vois couler n'est qu'un reste des pleurs,
Qu'elle versa dans ses douleurs.

<div style="text-align:right">BOSQUILLON.</div>

En bornant là nos réflexions sur les fontaines publiques, nous croyons en avoir assez dit pour les Arts, qui déjà sont inspirés par le fleuve de gloire sur lequel doit voguer à jamais le nom de Napoléon.

La planche qui accompagne cette description est un projet de monument pour la pompe du pont Notre-Dame, dans lequel on a cherché à mettre en action les richesses poétiques de l'inscription (*Sequana cùm primùm Reginæ allabitur urbi*, etc.).

C'est une grande difficulté à vaincre que celle d'atteindre et de mettre en action une succession d'idées poétiques, avantage de la Poésie sur la Peinture et la Sculpture, qui n'ont qu'un instant à saisir; mais c'est là où l'on reconnoît le génie de l'artiste. Ici la Nymphe par son geste, son expression et les accessoires dont elle est environnée, peint le *captus amore loci*, le *tardat præcipites ambitiosus aquas*, et la pensée sublime du *fons fieri gaudet, qui modo flumen erat*.

L'urne d'où découle l'eau de la Seine, ornée de pampre, indique que la Bourgogne est le lieu où ce fleuve prend sa source.

PLANCHE III.

PONT TRIOMPHAL.

L'Art de la construction des ponts date de la plus haute antiquité ; mais l'avantage de ces masses énormes, toujours admirables, toujours accueillies avec transport et reconnoissance par toutes les classes de la Société, en résistant aux siècles, ne laisse apercevoir aucunes des ressources employées pour surmonter la difficulté de les asseoir.

Les attentions, les manœuvres qu'elles ont exigées dans la coupe et la pose des pierres, dans le mécanisme des cintres de charpente qui leur ont servi de base pour les formes et la solidité, disparoissant après la construction, et par conséquent restant inconnues, elles supposent nécessairement, dans une nouvelle construction, une force de talent et de hardiesse qui appartient au mérite de l'invention.

Les obstacles vaincus, joints aux avantages de l'établissement d'une voie au moyen de laquelle on peut affranchir avec sûreté et promptitude les

fleuves, les rivières, les ravins et même les montagnes, font des ponts une belle et importante partie dans les monumens publics.

L'intérêt qu'on a de maintenir les ponts veille aux réparations des errosions et crues d'eaux extraordinaires qui en altèrent sans cesse la solidité ; et c'est à cette surveillance continuelle que l'on doit la conservation des plus anciens. Quant à ceux qui n'ont pu résister à la violence des élémens, qu'ils sembloient devoir braver, ou à la hache guerrière des armées aux prises, l'anéantissement est le partage de tout ce qui les environne. Les vestiges du fameux pont de Trajan sur le Danube, le plus magnifique ouvrage, selon Dion, et le plus vaste qu'il y eût de mémoire d'homme, n'indiquent que des ruines partout où il guidoit la vie et l'abondance (1).

Il semble que l'art architectonique des ponts, dont le véritable caractère exprime la force, étonne toujours davantage, à raison de l'étendue et du degré de résistance qu'il oppose au volume et à la rapidité des eaux ; c'est du moins ce motif qui rendit si célèbres quelques-uns de ces monumens dans l'antiquité : tel fut celui que Sémiramis fit jeter sur l'Euphrate, pour joindre ensemble les deux parties de la ville de Babylone, dont la longueur étoit de cinq stades, au récit de Ctésias, ce qui donne six cent vingt-cinq pas géométriques (2) ; et enfin ceux que jetèrent les Romains sur le Tibre et sur d'autres fleuves, aussi prodigieux en obstacles à vaincre aux plus grands efforts de la hardiesse humaine.

Les Romains attachoient une telle importance à cette partie des monumens publics, que l'érection s'en faisoit toujours avec pompe au milieu d'eux, et souvent avec toutes leurs cérémonies religieuses ; quelquefois en signe d'allégresse, soit pour célébrer des faits mémorables, soit en signe de triomphe. Le pont Palatinus étoit consacré aux sénateurs, lorsqu'ils se rendoient au Janicule pour consulter les livres sybillins. Le pont Aurélianus

(1) Ce prince l'avoit fait construire pour faciliter le renforcement des légions contre les Daces ; mais Hadrien, son successeur, craignant au contraire que ces Barbares ne profitassent de la commodité de ce pont pour ravager les terres de l'Empire, en fit détruire les arches. On voit encore les restes de ce merveilleux ouvrage, près des ruines de la ville de Warhel, en Hongrie.

(2) Ce pont, qui étoit d'une extrême solidité et d'une beauté supérieure à tout ce qui avoit été fait jusqu'alors, étoit bâti en pierres de taille, fortement attachées ensemble avec du fer. Le plancher étoit de bois de cèdre, de palmier et de cyprès ; la largeur étoit de trente pieds, ce qui ne paroissoit pas convenir à la longueur, qui étoit de cinq stades (472 toises $\frac{1}{2}$). Les deux extrémités du pont étoient situées, l'une à l'Orient et l'autre à l'Occident : à chacune d'elle, Sémiramis avoit fait construire un palais, d'où elle voyoit et tenoit en respect les deux parties de la ville.

étoit la voie triomphale par où se rendoit au Capitole le triomphateur. Le pont Sublicius, d'où l'on précipitoit les simulacres Argéens (1), étoit si respecté, que les pontifes seuls devoient le réparer lorsqu'il dépérissoit, et les travaux étoient toujours précédés par des sacrifices (2).

Plusieurs monumens de l'antiquité nous donnent la figure des ponts de bateaux, entre autres la colonne Antonine. Les Romains faisoient beaucoup usage de cette construction provisoire dans leurs expéditions militaires. Les plus renommés, dont l'histoire a perpétué le souvenir, étoient des prodiges de hardiesse. Tel fut celui que Darius, roi de Perse, fit sur le Bosphore de Thrace, pour servir de passage aux sept cent mille hommes qu'il conduisit contre les Scythes. Le Bosphore de Thrace sépare l'Europe de l'Asie; sa longueur, depuis le temple de Jupiter jusqu'à l'ancienne Bizance où il finit, est de 120 stades (11,340 toises); sa largeur varie : à l'entrée elle est de 4 stades (378 toises), à l'extrémité opposée de 14 (1323 toises) (3). Le pont Bajanus, autre conception colossale de ce genre, paroît avoir montré le comble de la démence de l'insensé Caligula. Il avoit, selon Dion, 3250 pas de long, qui reviennent à peu près à deux lieues de France (4).

On a vu jusqu'à présent une partie des travaux sur l'architecture hydraulique dont les plus anciennes nations ont donné l'exemple. Ce que l'histoire nous apprend des ponts dont il vient d'être fait mention, de ceux de Narni, de Rimini, de Salamanque et d'Alcantara, non moins célèbres, de ceux enfin dont nous avons connoissance par les relations des voyageurs,

(1) La vénération des Romains pour cette cérémonie barbare, prenoit son origine des sacrifices que Numa avoit institués en mémoire de quelques princes de l'Attique, qui avoient été victimes de la haine des habitans du Latium ; lesquels avoient tant en horreur les Grecs, qu'ils jetoient dans le Tybre tous ceux qui tomboient entre leurs mains. Plutarque prétend qu'Hercule vint à bout de corriger cette barbarie, en leur permettant d'habiller trente hommes de paille à la grecque, et de les faire précipiter du haut du pont Sublicius, par la main des Vestales et des pontifes. *Pitiscus, Ant. Rom.*

(2) Denys d'Halicarnasse.

(3) Description du Pont-Euxin, *Voyage du jeune Anach.*

(4) Caligula imagina cette bizarre entreprise pour triompher de la mer comme il triomphoit de sa folie, de son orgueil, de son impiété et de sa haine cruelle et barbare contre les Romains ; perdu par la bassesse des plus lâches adulations de la flatterie. Pour construire ce pont, il fallut tirer de la Méditerranée tous les vaisseaux de charge; ce qui affama Rome et toute l'Italie; et comme le nombre ne suffisoit pas, cet Empereur en fit faire une grande quantité qu'il joignit aux premiers, et dont il fit deux rangs. Sur ces deux rangs de bateaux, il fit élever une chaussée de terre semblable à la voie Appienne, qu'il pava de pierres carrées, de trois, de quatre, de cinq pieds de long.

attestent plus ou moins de grandeur et de talent; mais il restoit cependant des progrès à faire dans ces monumens publics.

Les règnes de Louis XV et de Louis XVI les ont fait éclore; les deux ponts érigés successivement par ces deux princes, aux environs de Paris, et dus aux talens de M. Perronet, sont des modèles de hardiesse, de goût et de solidité pour les nations étrangères et pour la postérité.

Ce savant ingénieur français, en imitant les Anciens les a surpassés dans un système de construction qui change la forme des ponts; et il a joint le précepte à l'exemple, en publiant à l'appui de ses travaux un ouvrage qui donne les proportions que l'on doit généralement observer pour triompher des difficultés de la nature et de l'art. On peut s'en faire une idée par les dimensions des deux monumens dont nous venons de parler et dont voici la description.

Dimensions du Pont de Neuilly.

Le pont de Neuilly a cent-dix toises; il est composé de cinq arches qui ont environ cent pieds d'ouverture, et de deux arches de halage prises dans l'épaisseur des culées, de quatorze pieds d'ouverture en plein ceintre; elles ont trente pieds de hauteur sous clef, à partir de la naissance des voûtes, établie à la superficie des plus basses eaux, pour que les crues extraordinaires puissent y passer librement. Les voûtes sont formées en demi-ovale de plusieurs arcs de cercles. La longueur du pont est de cent-dix toises d'une culée à l'autre; la largeur est de quarante-cinq pieds, dont vingt-neuf pour le passage des voitures, et six pieds trois pouces pour chaque trottoir. L'élévation de ces trottoirs au-dessus du pavé est de quinze pouces. Le pavé, les parapets, et les chemins, aux arrivées du pont, sont de niveau. Les piles ont treize pieds d'épaisseur, mesurée à leur nu. Le pont est construit en pierres de taille, tirées de la carrière Salincourt, distante de neuf lieues de Neuilly. Ces pierres avoient communément trente à quarante-cinq pieds cubes. On en voit sur les parapets, qui ont depuis vingt-deux jusqu'à trente-quatre pieds de longueur : on en avoit même tiré à la carrière une de quarante-quatre pieds, que l'on a été obligé de couper en deux, parce qu'il fut impossible de la faire passer dans Meulan.

DES PLANCHES.

Dimensions du Pont de la Concorde, ci-devant Louis XVI.

La longueur de ce pont est de soixante et dix-neuf toises un pied six pouces entre le nu des culées, y compris les demi-piles. Sa largeur est de quarante-huit pieds d'une tête à l'autre, dont trente pieds pour la chaussée en pavé, sept pieds et demi pour chaque trottoir, et trois pieds pour les deux parapets, qui sont formés de balustres. Ce pont est composé de cinq arches, quatre piles, et de trois quarts de pile contre chaque culée, formant avant et arrière-becs, ainsi qu'aux piles. Les arches qui sont appuyées sur les culées ont chacune soixante et dix-huit pieds; les suivantes ont quatre-vingt-sept pieds, et celle du milieu quatre-vingt-seize pieds : le tout formant quatre cent vingt-six pieds d'ouverture. Elles sont terminées en portions d'arcs de cercle, qui sont décrits avec des rayons de différentes longueurs. Les piles ont chacune neuf pieds d'épaisseur; elles sont terminées en portion de cercle à leurs extrémités, formant des espèces de colonnes qui sont engagées d'un quart de leur diamètre dans le corps des piles. L'entablement est formé d'une corniche architravée et d'un chapiteau qui couronne les avant et arrière-becs. La partie supérieure de l'entablement est ornée de balustrades, posées sur des plates-bandes (1).

PLANCHE IV.
PORTIQUES.

L'Art et la Nature semblent se disputer à l'envi l'air de mensonge et de vérité qu'ils s'empruntent mutuellement dans le mélange des travaux et des richesses de leurs vertus essentielles. Les Athéniens, doués des sensations les plus vives, et à qui rien n'échappoit lorsqu'il s'agissoit de marier les accords les plus parfaits de l'harmonie, ont senti les premiers les prestiges de cette union; ils ont senti plus qu'aucune autre nation cette douce ivresse des jouissances de la volupté réfléchie sur l'alliance de l'art et de la nature. De là ce goût exquis et cette délicatesse infinie que l'on retrouve dans tout ce qu'ils destinoient au luxe, à l'agréable et à l'utile; car il est bon de remarquer qu'ils regardoient aussi comme un des points consti-

(1) *Voyez* les Mémoires de M. Perronet sur la construction des ponts, approuvés par l'Académie Royale des Sciences, imprimés en 1778.

tutifs de la beauté, cette triple alliance dans leurs travaux, surtout dans les monumens publics qui devoient justifier aux yeux de la postérité ce qu'ils publioient eux-mêmes de leur goût et de leur grandeur : de là ces fameux portiques d'Athènes, consacrés aux institutions de la jeunesse, aux sciences, à la philosophie, aux délices de la promenade, et souvent l'asyle du repos et du plaisir.

Les Grecs élevoient ce genre d'édifices autour des basiliques et des théâtres. L'usage en étoit indispensable autour des théâtres ; découverts partout, les portiques, dont se composoit l'enceinte, servoient de retraite et de promenoir au peuple, lorsqu'un orage interrompoit la représentation. C'est là où les chœurs se préparoient pour paroître sur la scène et où ils alloient se reposer dans les entre-actes (1).

Les portiques sont des galeries ouvertes dont le comble est soutenu par des colonnes ou des arcades. Les périptères, édifices du même goût, sont entourés extérieurement de colonnes isolées. Ce mot vient de περὶ (*peri*), *autour*, et de πτερὸν (*pteron*), *aile*; c'est-à-dire, qui a des ailes tout autour, parce que les Anciens appeloient ailes les colonnes qui étoient aux côtés des temples et des autres édifices. Les galeries spacieuses de ces portiques étoient le rendez-vous de la promenade, des affaires et du commerce ; l'espace contenu dans l'enceinte étoit un jardin public orné de tout ce que le règne végétal peut réunir de plus varié et de plus délicieux pour la fraîcheur et la décoration : de superbes allées d'arbres conduisoient à des parterres émaillés de fleurs et garnis des fruits de toutes les saisons, ou à des bosquets plantés pittoresquement, entrelacés de plantes qui, en serpentant autour des troncs, de branches en branches, retomboient en festons et en guirlandes sur les marbres que l'œil découvroit à chaque pas. Du fond des grottes pratiquées dans des rochers tapissés de mousse et de lierre, on voyoit sourdre des eaux pures comme le crystal, qui entretenoient la verdure ondoyante des gazons ; enfin, les retraites ménagées avec art çà et là, ombragées de cèdres et de platanes, garnies de bancs et de lits de verdure, ajoutoient encore aux agrémens qu'on alloit chercher dans ces lieux de délices (2).

(1) Vitruve.
(2) Collumelle et Vitruve, en donnant des principes sur la construction des portiques, prescrivent la manière dont on doit en situer les quatre

DES PLANCHES.

Les trois gymnases d'Athènes, destinés aux divers exercices du corps et de l'esprit, construits hors des murs de la ville, donnent une belle idée des portiques ou périptères, pratiqués au pourtour des édifices, ou isolés.

« Ce sont de vastes édifices, entourés de jardins et d'un bois sacré. On entre d'abord dans une cour de forme carrée, et dont le pourtour est de deux stades ; elle est environnée de portiques et de bâtimens. Sur trois de ses côtés sont des salles spacieuses et garnies de siéges, où les philosophes, les rhéteurs et les sophistes rassemblent leurs disciples. Sur la quatrième, on trouve des pièces pour les bains et les autres usages du gymnase. Le portique exposé au midi est double, afin qu'en hiver la pluie, poussée par le vent, ne puisse pénétrer dans la partie intérieure.

De cette cour, on passe dans une enceinte également carrée ; quelques platanes en ombragent le milieu. Sur trois des côtés règnent des portiques ; celui qui regarde le nord est à double rang de colonnes, pour garantir du soleil ceux qui s'y promènent en été. Le portique opposé s'appelle Xyste. Dans la longueur du terrain qu'il occupe, on a ménagé au milieu une espèce de chemin creux d'environ douze pieds de largeur, sur près de deux pieds de profondeur. C'est là qu'à l'abri des injures du temps, séparés des spectateurs, qui se tiennent sur les plates-bandes latérales, les jeunes élèves s'exercent à la lutte. Au-delà du Xyste, est un stade pour la course à pied.

Les exercices qu'on y pratique sont ordonnés par les lois, soumis à des

faces, pour les rendre utiles dans chaque saison. Il reste une observation à faire sur les jardins qui en font partie, et que Vitruve recommande, liv. v, ch. ix. Quelques auteurs ont avancé que les Grecs n'en ont point connu l'art, parce que la description que donne Homère de ceux d'Alcinoüs, où l'olivier, la vigne, le figuier, le grenadier et autres arbres fruitiers en font le principal ornement, leur donne pour nous l'idée d'un jardin potager. C'est commettre une grande erreur que de méconnoître ainsi le grand tableau de la nature ; c'est n'avoir aucune idée de cette chaîne de rapports et de combinaisons qui faisoit admettre, chez les Grecs, les objets les plus simples à côté des objets les plus réfléchis ; c'est enfin ne point sentir l'effet des contrastes qui ont rendu cette nation maîtresse du sublime dans l'Art.

Les antiques jardins de Rome inspiroient sans doute plus Vitruve que ceux des Grecs, lorsqu'il les recommandoit ; mais alors les jardins étoient consacrés à la décoration de l'architecture ; ils étoient un charme de plus, médité par la volupté romaine, pour enchaîner sous ses lois l'art et la nature : ils devinrent ensuite un sujet de gloire pour le vainqueur, lorsqu'il pouvoit apporter dans son triomphe une nouvelle plante à sa patrie, et en parer ses héritages.

Quand Lucullus vainqueur triomphoit de l'Asie,
L'airain, le marbre et l'or frappoient Rome éblouie ;
Le sage, dans la foule, aimoit à voir ses mains
Porter le cerisier en triomphe aux Romains.

Delille.

règles, animés par les éloges des maîtres et plus encore par l'émulation qui subsiste entre les disciples. »

Les plus fameux portiques d'Athènes étoient ceux d'Eumènes, de Poécile, ceux de l'Académie, et le Lesché. Ce dernier surtout étaloit un luxe sur les Arts, qu'aucune nation n'a encore égalé. C'est sous ce portique qu'on exposoit les tableaux pour les concours et les chefs-d'œuvres de l'industrie; mais les peintures de la main de Polygnote et de la main de Panœus, frère de Phidias, qui en décoroient les murs, consacrées en ce lieu par les Cnidiens, l'emportoient sur tout ce que l'on pouvoit citer de plus excellent de la peinture des Grecs.

Ces magnifiques peintures représentoient l'histoire entière de la prise de Troie, la descente d'Ulysse aux enfers, l'évocation de l'ombre de Tirésias, l'Élisée et le Tartare, conformément aux récits d'Homère et des autres poëtes. On y voyoit encore la fameuse journée de Marathon, et le supplice de Tantale, auquel le peintre avoit ajouté un rocher énorme toujours prêt à tomber sur la tête de ce malheureux prince. Polygnote, si savant dans l'expression, y avoit tracé une leçon terrible aux enfans dénaturés, par un supplice de son invention (1).

Le goût des portiques a passé chez les Romains, avec le luxe et la grandeur de ceux de l'Attique. Ce peuple, si agreste dans son origine, mais si délicat et si dédaigneux depuis ses conquêtes de Grèce et d'Asie, ne pouvoit plus ni se reposer ni se promener qu'à grands frais. Les dispositions du ciel, trop incertaines, étant pour lui une dépendance qu'il ne pouvoit plus supporter, il eut recours à l'art pour se faire des promenoirs couverts, et de longues galeries où la propreté le disputoit à la magnificence.

L'origine des portiques romains ne dépassoit point le pourtour des basiliques, des palais et des maisons particulières; car les personnes remarquables dans l'état, soit par le rang, soit par la fortune, tenoient à cette décoration. Cicéron même, qui conservoit encore quelque chose des mœurs antiques, forme quelque part le projet de faire ajouter une galerie moderne

(1) Polygnote, Thasien, après avoir fait plusieurs ouvrages à Delphes, et sous ce portique, dont il ne voulut recevoir aucun paiement, fut honoré, par le Conseil des Amphictyons, du remerciement solennel de toute la Grèce; qui pour témoignage de sa reconnoissance, lui ordonna, aux dépens du public, des logemens dans toutes ses villes.

à sa maison. Pline, plus magnifique, en fit construire une à sa maison de campagne, qui excite encore l'admiration de nos jours. Ces galeries, qui faisoient partie des jardins, étoient comprises sous le même nom, et c'est aux avantages qu'elles réunissoient, que les jardins de César, de Lucullus et de Néron dûrent leur célébrité (1).

La gymnastique médicinale des Grecs avoit sans doute inspiré aux riches Romains, amollis par une vie fainéante et casanière, le goût des portiques pour y prendre les exercices utiles à la santé. Invités par les plaisirs tranquilles que l'on goûtoit dans ces lieux commodes et charmans, ils y alloient ordinairement passer les premières heures de l'après-dînée; mais trop silencieux pour la fortune, qui rarement se suffit à elle-même, les portiques devinrent des monumens publics; et ces ouvrages de nécessité, d'agrément ou de volupté, comme le dit Paterculus, se multiplièrent à l'infini sous les empereurs (2).

Les Romains se piquèrent d'égaler leurs maîtres en ce genre, et rien ne fut négligé par leurs artistes pour même les surpasser.

Ces portiques formoient de longues galeries, soutenues par un ou plusieurs rangs de colonnes de marbre (3) avec des voûtes décorées d'ornemens aussi riches qu'élégans. Il y en avoit de clos et de découverts; ceux qui étoient clos, prenoient le jour par des croisées garnies de pierre spéculaire, dont la diaphanéité, plus douce que celle du verre, est peut-être préférable. On les ouvroit, en hiver, du côté du midi, et du côté du septentrion, en été.

Aux heures de la promenade on y voyoit briller à l'envi le ton et les manières des Grands et des gens du monde. Les femmes s'y disputoient l'avantage de la beauté et l'art de plaire. Les efféminés s'y faisoient porter en litière par des esclaves.

Les portiques découverts, qu'on nommoit *subdiales ambulationes*, ser-

(1) *Porticus Neronis.* Suet. *in Ner.*

(2) Horace déclame contre cette fureur des portiques, qui alloient bientôt occuper tout le terrain d'Italie :

..... *nulla decempedis*
Metata privatis opacam
Porticus excipiebat Arcton :
Nec fortuitum spernere cespitem
Leges sinebant, oppida publico
Sumptu jubentes, et Deorum
Templa novo decorare saxo.

(3) Vitruve donne aux colonnes des portiques des proportions délicates et sveltes. Liv. v, Ch. ix.

voient aux exercices de force et d'adresse : c'étoient des espèces de gymnases athlétiques, à l'instar de ceux des Grecs.

Enfin les portiques à Rome devinrent des monumens de gloire pour les fondateurs, et chacun d'eux cherchoit à surpasser son prédécesseur. Celui d'Auguste, et qui servoit d'ornement au magnifique temple que ce prince fit bâtir après la bataille d'Actium, étoit soutenu par des colonnes de porphyre; l'or et le marbre du Numidie y brilloient de toute part; on y distinguoit parmi les peintures et les sculptures dont il étoit orné, les statues des cinquante Danaïdes, et les cinquante fils d'Egyptus, en figures équestres. On avoit attaché à celui d'Octavie, sœur de cet empereur, les étendards et les autres signes militaires que les Dalmates avoient autrefois pris sur Domitius, et qu'ils venoient tout récemment de rapporter. Agrippa en fit élever un magnifique, qu'il consacra à Neptune, en reconnoissance de ses victoires; toute l'histoire des Agonautes en faisoit la décoration. Le portique de Catulus, dès le temps de la république, étoit paré des dépouilles des Cimbres. Ceux de Livie, de Néron et de ses successeurs étoient plus ou moins recherchés, mais toujours enrichis d'objets dignes de fixer l'admiration des curieux et le plaisir de la promenade (1).

On entrevoit l'ordre qui régnoit dans ces galeries, et on conçoit qu'il y étoit maintenu par une police sévère. Dans certaines heures du jour on s'y assembloit pour traiter d'affaires sérieuses, pour y passer des actes, pour y rendre la justice; les marchands y étaloient leur industrie; on y vendoit des pierreries, des tableaux, des statues, des tapisseries et des mosaïques. Les poëtes profitoient assez souvent de l'oisiveté qui y régnoit pour réciter leurs ouvrages à qui vouloit les entendre : ce qui a fait dire à Juvénal (2) que les allées et les galeries de Fronton devoient savoir et répé-

(1) Ces portiques prenoient le nom des divinités en l'honneur desquelles ils étoient élevés, ou le nom de ceux qui les faisoient construire : comme les portiques de la Concorde, d'Hercule, d'Isis, etc. ensuite ceux de Pompée, d'Auguste, de Néron, etc.

(2) Outre les autorités citées dans cette description, on remarquera celles de S. Pitiscus, *Antiquités romaines;* de l'abbé Coutnre, *Vie privée des Romains;* de l'abbé Barthélemi, *Voyage d'Anacharsis,* lequel a décrit les Gymnases d'Athènes, d'après Vitruve, L. v, chap. xi.

A cette description des portiques de l'antiquité nous joignons un modèle, autant pour en donner une juste idée que pour faire naître des projets sur ce genre d'édifice digne de l'embellissement d'une grande ville et de la gloire d'un beau siècle. Vitruve, après en avoir tracé les agrémens, en fonde l'utilité sur l'avantage d'en former des magasins en cas de nécessité.

ter comme un écho les fables d'Eole, d'Eaque, de Jason, des Cyclopes, et tous les autres sujets des poëmes vulgaires.

PLANCHE V.

ARC DE TRIOMPHE.

Les Arcs triomphaux furent chez les Romains des édifices élevés à grands frais, comme des monumens perpétuels de victoire. Imposans dans leurs masses, ils impriment les idées de grandeur inséparables d'un peuple conquérant. Riches dans les détails, les Beaux-Arts de la Grèce et la magnificence de toutes les nations semblent y avoir gagné cette force, cette élévation créatrice qui ne reconnoît point de maître.

Ces édifices avoient ordinairement une forme carrée ; ils étoient percés de trois portes voûtées, dont celle du milieu étoit la plus élevée. Cette ressemblance avec les portes de villes peut faire présumer qu'elles en furent le type, et qu'originairement elles servoient aux honneurs du triomphe, avant qu'on élevât des Arcs dans l'intérieur des villes et au dehors. Les Arcs triomphaux étoient décorés de statues et d'anaglyphes analogues au motif de leur érection. Outre les dépouilles des ennemis vaincus, qui en faisoient le principal ornement, et les cérémonies qu'on observoit pendant les fêtes martiales, le vainqueur y étoit quelquefois représenté en relief au-dessus de la frise. Il y paroissoit monté sur un char triomphal tiré par quatre ou six chevaux, comme on peut le voir sur les Arcs de Sévère, de Constantin et sur beaucoup d'autres dont nous n'avons connoissance que par les médailles.

Il nous reste quelques-uns de ces monumens de l'antiquité qui paroissent avoir eu d'autres motifs que celui de la pompe triomphale ; ce sont ceux érigés en l'honneur des dieux, ou en mémoire de quelques faits éclatans, ou comme témoignage de l'asservissement des peuples conquis. Nous en voyons des exemples dans celui que Tite fit élever auprès de la fontaine de Bade, en Suisse, et qu'il dédia à Mars, Appollon et Minerve (1) ; dans celui de Janus, *Sacri-Portus*, que les banquiers dédièrent aux empereurs Sévère et Marc-Aurèle ; dans l'arc Gallien, où l'on affichoit les fastes con-

(1) *Voyez* Gruter.

sulaires, que l'on présume être un monument de l'empereur Aurélien, en mémoire des bienfaits qu'il avoit reçus de Gallien; et celui d'Orange érigé, à ce que l'on dit, pour la victoire de Marius et de Catulus sur les Cimbres, et peut-être, avec plus de fondement, après la défaite des Teutons, qui valut à Marius le consulat pour la cinquième fois, et les honneurs du triomphe qui lui furent accordés par un décret du Sénat, mais qu'il ne voulut accepter qu'après la défaite entière des Barbares, qui enveloppoient une partie des frontières de la République (1).

Les vainqueurs, quelquefois à la suite de la victoire, célébroient des fêtes martiales sur le champ de bataille et sur le sol des pays conquis; mais la pompe triomphale n'entroit dans les fastes de la nation, que lorsqu'elle étoit célébrée à Rome. Les cérémonies qu'on y observoit et les formalités que vouloit la loi pour l'obtenir en seront la preuve évidente, en même temps qu'elles donneront une idée lumineuse sur les Arcs triomphaux, sur les ornemens qui concouroient à leurs embellissemens, et sur le costume, objet si essentiel aux Arts d'imitation.

Il falloit pour jouir des honneurs du triomphe, chez les Romains, que le général qui les demandoit fut revêtu d'une charge qui donnât droit d'auspice; qu'après sa victoire il fût resté au moins cinq mille ennemis sur le champ de bataille, et peu de troupes romaines; que ce général livrât à son successeur la province toute subjuguée et pacifiée; certifié avec serment, non-seulement par les tribuns, les centeniers, les questeurs, mais par la bouche de celui même qui demandoit le triomphe, et qui venoit à Rome avec son armée pour avoir ce témoin de sa demande. Il falloit encore que le triomphe eût pour objet une nouvelle conquête. Ainsi on ne l'obtenoit point pour avoir terminé une guerre civile, pour avoir rangé des rebelles à leur devoir, ou pour avoir repris sur eux des villes, ou quelques provinces qui avoient déjà été conquises.

(1) On peut encore regarder les anciens Arcs que l'on retrouve sur des vieux ponts et dans plusieurs lieux, comme des édifices qui ont plutôt été élevés pour le couronnement de quelques travaux publics considérables, que pour la pompe triomphale. On peut faire la même réflexion sur les médailles qui en portent le type, et sur plusieurs de ces monumens rapportés par les antiquaires, entre autres Bergier, Montfaucon, etc., lesquels n'ont pas assez observé les inscriptions, quand il s'en trouve, ainsi que l'architecture et les ornemens qui en caractérisent la différence.

Cette note jettera encore plus de lumière sur la description des Arcs que l'on trouvera dans le cours de cet ouvrage.

Celui

Celui qui arrivoit de l'armée pour demander le triomphe, étoit obligé de rester hors de la ville, et de se démettre du commandement de son armée; l'usage étant qu'il ne devoit point entrer dans Rome avant que d'avoir obtenu sa demande. Il la faisoit au sénat, qui s'assembloit à ce sujet dans le temple de Bellone. Après avoir délibéré sur les exploits du vainqueur, s'il les jugeoit dignes du triomphe il lui en décernoit l'honneur, et faisoit approuver son décret par le peuple; condition nécessaire, parce que pour honorer davantage le triomphateur on lui déféroit le commandement dans Rome le jour de cette pompe, ce que le sénat seul et sans le peuple ne pouvoit accorder.

Le jour de la cérémonie arrêté, le héros faisoit ses préparatifs pour rendre son entrée la plus magnifique et la plus éclatante qu'il lui étoit possible.

Au lever du soleil il se revêtoit de la robe triomphale, que l'on nommoit *Palmata*, et ornoit sa tête de feuilles de laurier; il en tenoit aussi une branche à la main, et plus ordinairement une Palme.

Le cortége prêt à le recevoir, il montoit sur un char magnifique attelé de quatre chevaux blancs, et quelquefois d'éléphans, accompagné, le plus souvent, de ses enfans ou de ses amis les plus chers : il traversoit ainsi la ville. En passant sous la grande voûte de l'arc, deux victoires ailées s'abaissoient pour lui poser une couronne sur la tête. De là il continuoit sa route jusqu'au Capitole, qui étoit le terme de la marche triomphale.

Il étoit précédé du sénat et d'une foule immense de citoyens, tous habillés de blanc : les uns sonnoient de la trompette, les autres faisoient retentir dans les airs divers instrumens auxquels se mêloient les sons, tantôt aigres, tantôt sonores, des casques, des cuirasses, des boucliers, et d'armures prises sur les ennemis, que les chariots qui en étoient chargés faisoient rebondir en s'entrechoquant. Les forteresses, les attaques des places, les fleuves, les montagnes, les plantes extraordinaires, et même les dieux des peuples vaincus étoient groupés en trophées sur des chariots, ou portés comme des enseignes.

Ensuite paroissoient les rois et les chefs ennemis, la tête rasée, signe de servitude, chargés de chaînes de fer, d'argent et d'or, selon le temps ou la richesse des dépouilles. Ces captifs, arrivés au Capitole, étoient arrachés du

cortége pour être conduits dans les prisons et y être fait mourir à l'instant.

A leur suite paroissoient les victimes qu'on devoit immoler; elles étoient couronnées de fleurs, les cornes dorées, entrelacées de guirlandes et de bandelettes blanches ou couleur de pourpre, ou de cordes garnies de nœuds ou d'anneaux, qui servoient à les conduire, et couvertes sur la croupe d'une large bande d'étoffe terminée par des franges : elles étoient accompagnées des victimaires, nuds jusqu'à la ceinture, portant une hache à la main, et suivis des prêtres qui assistoient à la cérémonie.

Immédiatement après venoit le triomphateur, dans son char, environné des grands officiers de l'armée, et ses licteurs couronnés de lauriers, portant leurs faisceaux, qui en étoient aussi entrelacés.

Le char étoit d'ivoire, orné de reliefs dorés, ou même d'argent massif. On en cite qui étoient en or ciselé, dont la beauté du travail surpassoit la richesse de la matière.

Du temps de la république, le triomphateur portoit au doigt un anneau de fer, ainsi qu'en portoient les esclaves, pour l'avertir que les revers de la fortune pouvoient le réduire à l'état humiliant de la servitude; et pour rendre cette morale plus expressive, on dit qu'un esclave, on ajoute même le bourreau, placé derrière lui, récitoit de temps en temps, et assez haut pour être entendu : *Respiciens post te, hominem memento te.*

La marche triomphale étoit fermée par une foule de soldats en habits de guerre, couronnés de lauriers, portant les signes distinctifs qu'ils avoient reçus de leurs généraux. Au milieu des cris de joie et d'allégresse on entendoit prononcer : *Io, triumphe!* et des chansons militaires à la louange du triomphateur, et même des vers satyriques contre lui; car ce jour étoit privilégié pour la raillerie (1).

L'entrée se faisoit par la porte Capène, le long de la rue triomphale; les arcs étoient dressés sur cette route. Arrivé au Capitole, le triomphateur sacrifioit des taureaux blancs à Jupiter, et mettoit sur la tête de ce dieu la

(1) La liberté qu'avoient les soldats romains de railler et de réciter des vers satyriques contre ceux qui triomphoient, vient de l'origine même du triomphe, que l'on attribue à Bacchus. La licence que se permettoient le soldat et le peuple, dans cette circonstance, avoit également lieu dans toutes les fêtes et les jeux : elle étoit même autorisée par les ordonnances de la religion dans les jeux du cirque et les saturnales. On trouve quelque part, qu'Alexandre ayant imité le triomphe de Bacchus, il fut permis à ses soldats de se livrer à cette espèce de licence qui étoit en usage à Rome.

couronne de laurier qui étoit sur la sienne, en lui adressant cette prière :

Gratias tibi, Jupiter optime, maxime, tibique, Juno Regina, et cæteri hujus custodes habitatoresque arcis Dii, libens, lætusque ago. Re Romanâ in hanc diem et horam per manus quod voluisti meas servatâ, bene gestâque, eandem et servate, ut fecistis, favete, protegite, propitiati, supplex oro. Ensuite il offroit des présens au temple, et distribuoit des largesses à la multitude.

Cette fête se terminoit par des feux qu'on allumoit dans différens quartiers de la ville, pour la consommation des victimes, et par un festin aux dépens du peuple, où tous les premiers de la république étoient invités, excepté les Consuls, qui ne croyoient pas devoir s'y trouver, afin de laisser jouir le triomphateur de tous les honneurs de la préséance.

Le sénat, par un décret, accordoit à celui qui avoit triomphé une maison, qui prenoit le titre de *Domus triumphalis*; à la célébration de ses funérailles, son corps étoit brûlé hors de Rome, comme les autres; mais on rapportoit ses cendres pour les ensevelir dans la ville, et on lui érigeoit des statues triomphales.

Voilà les cérémonies et les usages que l'on pratiquoit dans les triomphes, et tels que nous les apprenons par Valère Maxime, Suétone, Casaubon, Dion Cassius, Samuel Pitiscus, et par les monumens mêmes.

L'ovation étoit encore à Rome un triomphe qui se faisoit avec bien moins d'appareil, comme nous l'apprend Denys d'Halicarnasse. Dans cette fête, le triomphateur faisoit son entrée à pied ou à cheval, et non sur un char, au son des flûtes, et non des trompettes; il étoit vêtu d'une robe blanche bordée de pourpre, couronné de myrte, avec une branche d'olivier à la main, précédé des gens de guerre, et accompagné des sénateurs, des chevaliers et des principaux du peuple. La marche se terminoit au Capitole, où l'on sacrifioit des beliers (1).

On accordoit cet honneur à ceux qui avoient remporté quelqu'avantage sur les ennemis pendant la guerre, ou sur des Pirates, ou sur des barbares contre lesquels la guerre n'avoit point été déclarée dans toutes les formes.

Diodore donne à Bacchus l'origine du triomphe (2), et Denys d'Halicar-

(1) De là l'Ovation, qui vient d'*Ovis*; brebis qu'immoloient ceux qui n'avoient que les honneurs de ce triomphe.

(2) *Bacchus primus omnium super elephante Indico triumphavit.*

Diod. Sic.

nasse en fait remonter la coutume à Rome, dès le commencement de la monarchie; car, selon lui, Romulus son fondateur triompha après avoir défait les Céciniens. Mais cette institution, simple dans son origine, plus recherchée sous Tarquin l'Ancien, n'acquit toute la pompe dont elle étoit susceptible, qu'après que les Romains eurent porté les armes dans l'Asie et l'Afrique. C'est alors que toutes les richesses de l'Orient, amoncelées sous l'aigle du Capitole, servirent au luxe et à la magnificence de la pompe triomphale.

Depuis Romulus jusqu'à Auguste, espace d'environ sept cents ans, on compte trois cents triomphes, dont les généraux romains furent honorés; à peine en trouve-t-on cinquante depuis Auguste jusqu'à Justinien, sous lequel Bélisaire, après ses victoires, fit son entrée dans Constantinople sur un char de triomphe. Depuis cette époque, l'Empire en décadence devint lui-même le sujet du triomphe des Arabes, des Sarrasins, des Huns, des Bulgares et des Lombards.

Si l'on ne trouvoit point dans cette pompe un mélange de barbarie que la philosophie condamne, on diroit avec raison, que de tous les anciens spectacles il n'y en eut point de plus encourageant et de plus propre à inspirer l'amour de la gloire.

Les antiquités romaines nous en donnent de belles idées : Plutarque, Vopiscus et Josephe ne sont pas moins intéressans pour les Arts dans les descriptions qu'ils en font. Rien de plus magnifique, suivant ces auteurs, que les triomphes de Paul-Emile et de Vespasien; mais le plus remarquable et un des plus signalés que la ville de Rome eût jamais contemplés, fut celui d'Aurélien, au retour des conquêtes de ce prince sur les peuples de l'Orient et sur ceux de la Gaule, qu'il réunit de nouveau à l'Empire romain.

Le tableau en est si grand et si majestueux, qu'il est impossible à la toile et au marbre de réunir plus de magnificence sur la pompe triomphale.

On y voit quatre chars : le premier qui appartient à Odenat, époux de Zénobie, est tout couvert d'or, d'argent et de pierres précieuses : un autre également riche, est un présent que le roi de Perse a fait à Aurélien; le troisième est le propre char de Zénobie; et le quatrième, tiré par quatre cerfs, a été pris par Aurélien sur un prince Gothique.

Ces chars sont précédés de vingt éléphans, d'un mélange considérable de bêtes féroces, et de mille six cents gladiateurs, suivis d'un nombre prodigieux

digieux de captifs de plusieurs nations, les mains liées derrière le dos, savoir : des Alains, des Roxolans, des Sarmates, des Goths, des Francs, des Suèves, des Vandales, des Allemands, des Blemyes, des Auxumites, des Arabes, des Eudémoniens, des Indiens, des Sarrasins, des Arméniens, des Bactriens, des Ibériens, des Perses, des Palmyréniens qui avoient survécu au massacre ordonné par Aurélien dans Palmyre ; quelques Egyptiens pris dans la dernière rébellion de Sirmius, et deux femmes gothiques qui ont été prises combattant en habit d'homme.

Ces captifs sont suivis de Tétricus, en robe d'écarlate, ayant son fils à ses côtés. Ils précèdent immédiatement Zénobie, reine de l'Orient, arrêtée dans la dernière rébellion de Palmyre. Zénobie, dont la beauté peu commune, la taille majestueuse et l'air noble attirent tous les regards, efface en quelque sorte l'éclat de l'empereur même ; elle est liée de chaînes d'or, si chargées de perles et de diamans qu'elle est obligée, à chaque pas, de s'arrêter, quoique aidée par des gens placés exprès autour d'elle.

Zénobie est suivie du char de triomphe de l'empereur, du sénat en corps, de dix citoyens de Rome, avec leurs différens étendards, et des légions victorieuses, tant cavalerie qu'infanterie, tous couronnés de lauriers et portant à la main des branches de palmier, symbole de la victoire.

Le sénat néanmoins, d'un air grave et soucieux, voit avec peine Tétricus, sénateur, honoré du consulat, gouverneur d'Aquitaine, reconnu empereur dans plusieurs provinces de l'empire, servir d'ornement au triomphe d'Aurélien.

Le cortége se rend au Capitole. Aurélien y offre en sacrifice les quatre cerfs qui ont tiré son char, en exécution d'un vœu qu'il a fait lorsqu'il les prit. Du Capitole il se rend au palais accompagné du sénat et d'une foule si prodigieuse, qu'il semble que la plus grande partie du jour suffit à peine pour la voir écouler.

Les combats des gladiateurs et les jeux du cirque s'ouvrent au peuple, et ils doivent durer plusieurs jours.

Pour ne rien omettre sur les arcs triomphaux et ne rien perdre du caractère d'originalité qui leur appartient, celui d'Ancone doit trouver ici sa place. Cet arc que le sénat fit ériger à l'honneur de Trajan, de Plotine, sa femme, et de Marcienne, sa sœur, est d'un beau marbre blanc : il est bâti

dit Winckelmann, avec beaucoup plus de solidité que la plupart des monumens de cette espèce, et l'on trouve peu d'édifices antiques où le marbre soit employé en blocs d'une grandeur si étonnante. L'embasement de l'arc jusqu'au pied des colonnes est d'un seul morceau, et il porte en longueur vingt-six palmes romains et un tiers; sa largeur est de dix-sept palmes et demi, et sa hauteur est de treize. Sur le faîte de l'arc on voyoit la statue équestre de cet empereur.

Les victoires navales étoient aussi honorées du triomphe. Les mêmes formalités et les mêmes usages étoient observés pour les généraux de mer comme pour les généraux de terre; la seule différence que l'on distinguoit dans la pompe, consistoit en ce que les trophées qu'on y portoit étoient composés de débris de vaisseaux. Le monument qui devoit en consacrer le souvenir, étoit une colonne appelée rostrale, *columna rostrata*, à cause des proues de vaisseaux qu'on y attachoit, et que l'on formoit quelquefois de la fonte des bronzes remportés sur l'ennemi. Auguste et César en ont érigé plusieurs. La plus ancienne et la première, selon les historiens, est celle que les Romains érigèrent au vaillant Duilius après ses victoires en Sicile.

La description de cette colonne, intéressante pour l'histoire, les lettres et les arts, se trouvera dans le cours de cet ouvrage.

PLANCHE VI.

BAS-RELIEF DE LA VILLE BORGHÈSE.

Winckelmann, dans ses *monumenti antichi inediti*, ne donne qu'une partie de ce bas-relief. On le trouve entier dans l'antiquité expliquée par Montfaucon, et il a été également dessiné et gravé par P. S. Bartoli, avec des restaurations faites de caprices, que l'approbation et le laps de temps n'ont point mises à l'abri de la réfutation (1).

Bellori, et surtout Montfaucon, plus savant érudit que profond con-

(1) P. S. Bartoli, peintre et graveur du dix-septième siècle, connu par un grand nombre d'estampes très-estimées, a publié un recueil de bas-reliefs sous le titre d'*Admiranda Antiquitatis monumenta*, avec une explication très-succincte sur chaque pièce par Bellori; ce recueil, infidèle à beaucoup d'égards et rempli d'erreurs, ne peut être consulté aujourd'hui que comme un ouvrage du meilleur goût de la gravure *aqua forte*, et non comme une autorité.

noisseur, ont cru y voir les fureurs de Cérès, après le rapt de sa fille Proserpine par Pluton, ainsi que les regrets et la douleur de cette dernière sur son nouveau séjour. Winckelmann, auquel d'Hancarville (1) renvoie souvent, comme étant l'autorité la plus solide et la mieux raisonnée sur l'art des Anciens, y a vu quelques passages de l'horrible histoire de Médée, fille d'Eétès, femme de Jason et rivale de Glaucé, si énergiquement exprimée sous les pinceaux d'Euripide et d'Ovide.

En suivant cette opinion, une partie du monument représente les épousailles de Jason avec Glaucé, après qu'il eût répudié Médée. Junon *Pronuba*, divinité tutélaire des mariages, est au milieu des deux époux. Glaucé assise, reçoit les présens que lui font les deux fils de Médée; l'un soulève la fameuse robe empoisonnée, et l'autre porte une couronne d'or. Ces deux enfans sont conduits par leur précepteur. La femme très-agitée, dans l'autre partie du bas-relief, seroit alors Glaucé, tourmentée des douleurs violentes que lui cause le fatal vêtement préparé par sa rivale; et l'homme appuyé, dont le geste, l'expression et le costume annoncent un chagrin dévorant et un personnage important, pourroit être Créon, roi de Corinthe et père de Glaucé. Enfin Médée, après sa vengeance cruelle, après la mort de Pélias, qu'elle fit égorger par les propres enfans de cet usurpateur des États et de la famille de Jason, se dispose à s'élancer dans les airs sur un char tiré par des dragons ailés, conformément à la Fable.

Dans le fragment publié par Winckelmann (2) on voit le dieu Terme, avec une tête barbue; ce savant si familier avec les trésors de l'Antiquité n'ayant osé prononcer sur cette figure symbolique, d'autres remonteront aux sources mythologiques pour lui donner un sens et peut-être former de nouvelles conjectures sur ce monument. Le costume grec y est scrupuleusement observé, jusqu'au voile suspendu qui rappelle l'usage de cette nation dans les appartemens, que l'on séparoit à volonté, au moyen d'une draperie que l'on reployoit de bas en haut : il y en avoit une semblable à la porte du temple de Diane.

Ce bas-relief, qui paroît être du beau siècle d'Hadrien, dont la gloire s'est identifiée à celle des Grecs, en ranimant le génie, le courage, la liberté de

(1) Auteur de l'Explication des vases de M. d'Hamilton.

(2) Planche 91 des *Monumenti antichi inediti*.

cette nation, et en rapprochant les Arts du trône, est un beau modèle et un grand sujet de réflexion sur l'art et l'usage des bas-reliefs.

La plupart sont l'énigme du Sphinx pour les plus érudits et des sources éternelles de discussion; mais ce qui n'en est pas une lorsqu'on les examine avec l'œil du goût et du sentiment, c'est la grâce, l'abondance des idées, la richesse et la noblesse des pensées, l'énergie et le caractère fier et mâle que l'on retrouve dans tous, même dans les plus foibles d'exécution, lesquels rappellent toujours des originaux de main de maître, et des chefs-d'œuvres ensevelis dans les ruines du temps.

L'art du bas-relief touche de très-près à celui de la peinture, quant aux règles générales du dessin et de la perspective. Comme cette dernière, il tend à un point de vue déterminé, les corps et les surfaces sur un champ uni; et c'est peut-être à ce rapprochement que l'on pourroit dire que cette espèce d'imitation est une invraisemblance dans l'isolement; mais adaptée à l'architecture, elle est l'ornement le plus noble et le plus instructif. Les règles générales sur cet art, qui nous sont transmises par les monumens mêmes, sont dans une grande simplicité de style; dans des détails, subordonnés à des masses larges, qu'on n'aperçoit qu'au besoin et par gradation; dans un développement d'action qui ne laisse jamais d'équivoque; dans des plans exacts, peu multipliés, et dans des proportions toujours en harmonie avec les masses auxquelles elles correspondent. Ces règles, posées par les artistes de l'antiquité, sont irréfragables; et c'est en les négligeant, ou faute d'avoir été bien senties par les statuaires modernes, que cette partie de la sculpture a foibli entre leurs mains.

Un des sculpteurs modernes qui s'est le plus approché des Anciens dans l'art du bas-relief, et dont le but de cet ouvrage rappelle ici le nom, est Jean Goujon, du siècle de François I. Ce savant artiste, de concert avec les architectes Philibert de Lorme et Pierre Lescot, a décoré le Louvre, le palais de Diane de Poitiers, la fontaine des Innocens, déjà citée, et plusieurs autres monumens que l'approbation universelle a placés au rang des chefs-d'œuvres de l'art.

www.ingramcontent.com/pod-product-compliance
Lightning Source LLC
Chambersburg PA
CBHW070957240526
45469CB00016B/1459